簡嘉明 著

我要填詞

目錄

附錄　歌詞範例

譚詠麟

簡嘉明老師是一位「不定型」和多元化的填詞人。她創作認真用心，準備工夫的充足，就我所見是行內數一數二的！簡老師寫詞前總會先了解主唱者的背景、經歷和近況，所以作品能引起歌手的共鳴。這優點是十分重要的，因為歌詞必須先感動演唱的人，才可以帶動聽眾的情緒，繼而產生共鳴，發揮音樂的力量。

故此，簡嘉明老師，我服！

序二

鍾鎮濤

《共鳴》

詞曲創意表心聲

旋律優美起共鳴

歌手演繹其重要

喜遇知音受歡迎

馬鳴

詞曲創意表心聲
旋律優美翔起共鳴
群子演繹其金要喜
遇知音文彩迎

鍾飲濱

序三

陳友

我認識簡老師，是因為溫拿 50 周年告別演唱會。通過她為我們寫的歌詞，我發現她有看透世界、感悟人生的智慧。最令我料想不到的，是她竟然答應用三十天走訪溫拿五名成員，再寫出一本關於溫拿加入樂壇 50 年的書。我們這五個年輕人，絕對不是省油的燈；所以，簡老師，多謝妳，妳是一位智勇雙全的才女。

彭健新

簡嘉明老師給我的第一印象是很認真和願意聽歌手意見的填詞人。可以想像，她每次收到要填的歌曲，創作時必定用心構思、不斷嘗試，直至自己滿意為止。

簡老師填了溫拿告別專輯中很多首歌詞，每首題材都不同，而且很特別，真的感謝她！

我很欣賞簡老師付出許多時間跟着溫拿拍攝和宣傳。她每次都細心從旁觀察我們五人的性格特質，又詳細記錄溫拿的相處趣事和笑料，所以她的作品都深刻細緻地表現出溫拿的兄弟情。

相信許多歌迷都喜歡簡老師的作品，祝她創意無限，詞作和書籍也大賣特賣！

葉智強

先要多謝簡老師為溫拿寫了幾首好歌詞！從《兄弟》一曲可見，老師跟溫拿一起工作和聚會的機會雖然不多，但細心留意到我們兄弟間的互動和歡樂，把我們的感情寫得很透徹。此外，她又以《五個黑髮的少年》道出了我們五個人隨着年齡增長，大家都非常珍惜相聚時間的想法。其實所有歌曲，要有好旋律之外更要有好歌詞，才可以將歌曲的故事或信息傳達給聽眾，所以教填詞一定有很大的發展空間！

希望簡老師將來寫更多好詞，加油！

朱耀偉

本書書名其實正是我年輕時的夢想。當年如有此書,我懷疑美夢或有更大機會成真。

竊以為教人填詞應要讀寫皆精,能說善道,熟悉流行音樂工業製作更是錦上添花。本書作者是資深填詞人,也是多媒體創作人,更有課程發展經驗,可說是撰作填詞手冊的最佳人選。著名詞學家唐圭璋〈論詞之作法〉嘗言:「作詞必先讀詞」。作者著有《逝去的樂言》及《愛在紙上游》等對流行歌詞有精闢解讀的重要作品,早已從另一角度展現對填詞的洞見。作者在此更不吝分享心得,進一步直接「手把手」教填詞,並以多首自己作品為具體實例。書中按部就班,從構思靈感至落筆,由處理小樣到錄音,可說鉅細無遺地交代了填詞工作整個流程,就連合約和出版後需要注意的事項,作者也傾囊相授,最後還訴說工作見聞、經驗和感受,拆解不少有關填詞的迷思。

還有不可不提的是作者出版本書的目的並不限於教人填詞,更重要的可能在於鼓勵創作和尊重文字的信息。香港流行音樂工業生態獨特,作者曾在報章專欄提醒夢想當填詞人者要有心理

準備，入行和堅持下去或會困難得難以想像。無論如何，千里始於足下，總得要有作品才能起步前行。讀書要破萬卷才會下筆如有神，但讀者閱畢本書後，在填詞時應會更得心應手。本書沒有提供流行詞壇的入場券，但作者的珍貴心得，愛好填詞者實在不容錯過。

嚴勵行（Johnny Yim）

簡嘉明老師，我稱之為「簡老師」，擔任我的「緊急聯絡人」好幾年了，因為她是一個行走的辭典，友善和藹的普通話老師，笑容滿面的文學家。每次當我在錄音室遇上任何關於中文字的問題，我都立即請求緊急聯絡人的幫忙，而且她都會是秒覆的！有一次替譚詠麟先生監製國語歌曲時遇上簡老師，她過來擔當國語老師的重任。國寶級的校長要求簡老師在場監聽，都知道她一定是「話頭醒尾」的高手，她不休止的笑容讓大家灌錄難唱的國語歌也非常安逸，往後我們不斷在寫作上合作，也邀請她一起舉行流行文化的講座。

填詞人才在香港不算少，不過慷慨地把填詞工作的心路歷程和思路清楚勾劃出來的人不多。簡老師把自己多年教育的經驗、中國語文在歌曲的應用、寫作廣東話歌詞的巧妙和在文化圈生存的點滴一併在這本書跟大家分享，實在是不能錯過的必讀物。

第一章

填詞
是什麼

「只要懂寫字或説話，加上有耳能聽，就可填詞。」

我同意這説法，因為只要有旋律，人們就能夠用語言將旋律唱出來，也可用文字記錄。如果所唱的字具有內容，無論以文字記下，還是口耳相傳，廣義而言都是歌詞。然而，如果要認真填詞、想寫出有水準的歌詞，甚至成為職業填詞人，最理想當然是先有系統地了解什麼是歌詞，再循序漸進揣摩創作方法和藝術技巧。

1.1 詞是什麼？

詞，在《現代漢語詞典》中的解釋是「一種韵文形式，由五言詩、七言詩和民間歌謠發展而成，起於唐代、盛於宋代。原是配樂歌唱的一種詩體，句的長短隨着歌調而改變，因此又叫做長短句。有小令和慢詞兩種，一般分上下兩闋。」

讀者不要被詞典解釋裏有關中國古典文學的部分嚇怕，因為這書是分享本人寫流行歌詞的經驗，並教讀者下筆創作歌詞的步驟和方法，所以就算讀者完全不懂中國文學發展史和各種文體的由來也不要緊，是不會影響實際填詞工作的。

我列出詞典的解釋，主要是想讀者留意「韵文」與「配樂歌唱」兩個重點，因為中文流行歌詞至今仍然保留了這兩個體制特色，而詞具有上述兩個特點的説法，亦為普遍詞人及歌詞研究

者所接受。故此，要創作歌詞、想寫好的歌詞，何不先對詞這文體作基本了解呢？

「韵文」的「韵」是「韻」的異體字，二字相通。「韵文」是有節奏韻律的文學體裁，所以歌詞要按歌曲的節奏韻律創作。「配樂歌唱」則顧名思義要配合音樂旋律唱出來，這亦是詞與其他文學體裁如散文、小説、新詩等最大的分別。有人會問，宋詞只有文本，為什麼仍稱為詞？其實宋詞原本是配合音樂而寫的，但隨着時間流逝，樂曲的記錄早已散佚，只留下歌詞部分，故此後世無可奈何只能傳承與研究文本。然而宋詞的出現和本質，跟流行歌詞一樣，跟音樂脱不了關係，都要配合旋律和聲調創作。

若不包括製作、行銷和傳播，一首流行曲只要有曲、詞、唱三部分就行：

旋律（曲）＋文字內容（詞）＋演繹（唱）

簡單來説，填詞是為旋律添上藉文字表現的內容和情感，縱然作曲與編曲者在創作旋律時帶有個人思想感情，也反映在作品中，但詞的部分無疑最能具體表達歌曲最終版本的思想內容，甚至可以改變旋律原來的情緒面貌，為樂曲賦予全新的意義。故此，歌曲的質素和演唱效果絕對跟歌詞息息相關，不容忽視。

讀到這裏，可能有讀者會提出以下問題：

「歌詞既然是韵文，是否要押韻？」
「如果只以一些字音唱出旋律，那歌中沒有實質意義的文字算
不算歌詞？」

這些範疇的討論，我將在本書往後的部分道出個人看法，向讀
者詳細闡釋。

1.2 填詞還是作詞？

究竟是「填詞」還是「作詞」，這是長期以來的論爭。有人説
「填」的意思太狹隘，不足以形容實際創作情況；有人則認為
「作」才不符合形容詞人的工作程序和發揮空間。我想先指出，
正名這回事與創作沒有直接關係，喜歡填詞的，與其爭拗該用
「填」還是「作」，倒不如集中火力將心思意念用於實質工作
上。如果我寫的歌詞可以順利灌錄出版，別人説我是「填詞人」
或「作詞人」也沒所謂，反正只是一個崗位的稱呼，無論怎樣
聽眾也知道這個崗位的人是負責創作歌詞的。

然而，我也想在自己的著作中分享個人看法，給讀者參考。事
先聲明，以下只屬我的見解，純粹拋磚引玉，絕對歡迎有識之
士提出更精確獨到的分析。

我認為嚴格來說，「填詞人」和「作詞人」是有分別的，因為各自描述了兩種不同的創作情況：

「填」是指必須按已定的規限創作，這是職業詞人絕大部分時間要面對的工作要求，因為除非特別邀約或一人包辦曲詞，否則詞人大多是先收到歌曲小樣（Demo）才開工。小樣一般包括主旋律及初步編曲，所以詞人要按既定的旋律、節奏和製作方針去構思，再為樂曲譜寫歌詞，就如玩填字遊戲有格數與用字的規限，不能毫無束縛地創作。故此我認為據一般中文流行曲的製作流程來說，「填詞人」這職稱比較合適。

相反，「作詞」則較貼合上文所說的特別情況。若一人包辦作曲填詞，創作的先後次序當然可以自行決定。另一個情況是製作人找人作曲前，如已有屬意邀請合作的詞人，為表誠意和尊重，並遷就對方的空檔及提供最大的創作空間，就可能請詞人先寫詞，然後才找人因應歌詞的字音和結構譜曲。由於詞人沒有旋律限制，一切由零開始、從無到有，所以真的是在「作詞」。一般來說，有名氣和成就的填詞人才會吸引投資者、製作人、歌手等提出先詞後曲的優待，所以想學填詞或業內新秀，在還沒打出名堂之前，還是應腳踏實地鍛鍊按曲填詞的工夫。

1.3 先曲後詞還是先詞後曲？

現在，我可以順道解答一個身為填詞人最常要回應的問題了。

當別人知道我寫歌詞，大都隨即問到：

「究竟先有曲才寫詞，還是先作詞後寫曲？」

相信讀者現在都曉得答案了。沒錯，絕大部分流行曲都是先曲後詞。先詞後曲的製作模式對詞人而言當然理想，但業內其實甚少出現這種情況，一般行家都是按曲填詞，更常常要為思考符合音律的字詞而抓破了頭與廢寢忘餐。

如果讀者是業餘詞人，或純粹視寫詞為興趣娛樂，當然可以先寫詞再譜曲，只要找到能配合你的作曲人就可。然而想當職業填詞人的，我則建議要就未來的實際工作情況作考量，學習時不要刻意為降低難度就先詞後曲，因為這樣對鍛鍊歌詞創作能力幫助不大。有聆聽和分析旋律的能力，才能為長遠發展打穩基礎。

1.4 業餘與職業的分別

在比較業餘填詞與職業填詞的分別前，先要說明業餘與職業在本書的定義。

業餘很易理解，就是並非將填詞視為職業。由於是興趣或消閒活動，因此可以不問回報，也可以不理會作品公開後的評價和反應。相反，職業填詞人是受薪的，填詞既可以是興趣，但同

時亦是工作。既然是工作，就有一定的行規要守，而且作品要資方滿意才行。倘若表現或操守不好，絕對會影響工作機會和收入，所以對歌詞的看待和處理，也比業餘創作更嚴謹。

讀者必須留意，本書所說的職業填詞人不代表是全職填詞，因為大部分詞人只視寫歌為兼職，而且往往是斜槓族，身兼數職。眾所周知，填詞人的工作量和薪酬待遇也不穩定，寫作薪酬偏低也是人所共知的社會現實，就算跟出版公司簽了合約，對方也只是代理作品和轉介工作的一方，填詞人並非受聘的正式員工，因此沒什麼僱員福利和薪酬保障可言。此外，普羅大眾的娛樂方式不斷轉變和增加，無可否認令流行音樂市場不斷萎縮，製作量大減。上世紀受歡迎的歌手每年推出兩至三張專輯是常態，因為有利可圖；現時不少歌手只夠資源一年出版一至兩首新歌，而且成本效益不高。為減少製作開支，多了歌手自己一手包辦曲詞唱，直接影響填詞人的工作機會。以目前中文流行歌曲的市場情況，除非累積了一定數量版稅可觀的金曲，否則全職填詞的收入很難足夠餬口。故此除寫歌外，填詞人往往要同時兼顧其他業務，或者只將寫歌的收入視為外快。

縱然如此，仍有不少對流行音樂充滿熱誠的人希望入行。我鼓勵有志者積極追夢，因為我都是為了實現夢想而入行。能夠將興趣變成工作，再將工作發展為事業，無疑是人生的福氣。不過讀者在入行前，務必了解業餘填詞和職業填詞的分別，才可認清目標，知道怎樣有效地為夢想而努力，增加成功機會。

1.5 釐清想法，確立目標

下面比較了職業填詞和業餘填詞的分別，看後不妨細心想想自己究竟想當職業詞人，還是選擇只視創作歌詞為興趣。

	職業填詞	業餘填詞
創作目的	· 商業出版 (1) · 有銷量期望的網絡發表 (2)	· 娛樂、興趣、消閒，沒有商業銷售壓力的發表 (3)
創作要求	· 有旋律規限 (4) · 有內容主題、表現手法、風格特色和參與程度等限制 (5)	· 較自由，製作團隊中不同崗位的負責人有空間互相認識、遷就和合作 (6)
創作時間	· 按監製要求的時限交稿 (7) · 必須配合歌曲錄製時間 (8) · 可能要花額外時間修改作品 (9)	· 沒有限制 (10)
影響	· 有薪酬 (11) · 工作表現及市場反應會影響收入和發展機會 (12) · 可能影響流行音樂業或流行文化的發展 (13)	· 與收入無關 (14) · 自我滿足 (15) · 不會預期對業界、市場和社會有太大影響 (16)

(1) 指作品灌錄後會作正式商業發行、銷售和公開演出，詞作有版權登記，受版權條例和合約保護。

(2) 現時不少人放棄出版實體專輯，只在網絡發表。如果屬商業發表，要顧及點擊率、市場反應及聽眾評價，或期望藉此帶來宣傳和經濟收益，這樣負責填詞的也可定義為職業填詞人。

(3) 目的非為商業出版，不計較成本效益，視填詞為消閒、娛樂、抒發情感、思想交流、獲取滿足感的方式，因此沒有銷售、宣傳、推廣的要求和壓力。創作人大可不理會別人的評價，也不一定要將作品公開。

(4) 由於中文流行歌曲的市場大部分製作流程都是先曲後詞，所以填詞人創作時要兼顧旋律、節奏、段落數目、初步編曲等規定。除個別情況外，創作時應預計作曲人不會為遷就歌詞而修改旋律，故此寫出來的東西合音可唱是最低限度的要求。

(5) 職業填詞要配合製作要求，不是全自由創作，而且一般有交稿時限。如果構思前先知道製作方向、歌曲主題要求、主唱者資料、特別要求（例如要保留小樣中某句歌詞、要跟別人合寫）等，就可縮窄思考範圍，增加寫作效率。上述資料一般會由監製或唱片公司藝人與製作部（行內簡稱 A&R，即 Artist and Repertoire 的縮寫）在聯絡詞人時說明。倘若對方讓填詞人先自行決定主題和內容，對填詞人而言反而不是好消息，因為作品的題材和內容如不符合資方的心意就要重寫，等於白費了創作初稿所花的時間和心思。

(6) 業餘創作團隊可以緊密溝通，曲、詞、唱三個單位的負責人甚至可以聚在一起邊寫旋律邊填詞。遇到難填的部分，作曲人可以修改旋律配合歌詞，靈活性很大。相反，流行歌曲製作團隊的成員不一定彼此認識，大家只需做好所屬崗位的工作，

演唱、錄音和後期製作自有其他專責人員處理。故此,填詞人在製作過程中較被動,因為大多是按曲寫詞,極少為配合歌詞而修改旋律。期望別人改音,是職業填詞人不應存有的想法,除非監製或歌手主動提出,否則期望別人遷就自己,等於想馬虎過關,也等於承認自己找不到解決工作難題的方法,沒法盡填詞人的責任。

(7) 接洽工作時,對方可能會清楚訂下交稿日期,一般約有一至兩星期時間。當然也有例外,遇上要趕忙錄音的項目,填詞人可能翌日就要交出歌詞。故此,想當職業詞人的讀者,最好鍛鍊到有一天內寫好一首或以上歌詞的能力,才可配合不同項目的需要,增加自己在業界的競爭力。倘若對方沒明確告知交稿日期,填詞人也不宜把工作時間拖得太長,因為既不符成本效益(酬勞不會因工作時數增加而提升),加上娛樂製作行業,即使說不用急其實也要快,所以不能輕視創作效率。如果資方等得不耐煩換填詞人,那就會錯失寶貴的機會,也可能令對方留下不好的印象。

(8) 在接洽工作時,填詞人應主動詢問錄音日期,因為必須在錄音前交稿。錄音不單要配合歌手和監製的檔期,又要預先租錄音室,加上歌手也想在錄音前先作準備,所以填詞人不能如期交稿,就會直接打亂所有安排,一定會影響自己的信譽。

(9) 某些監製收到歌詞後,會主動與填詞人聯絡,了解作品構

思和內容，並要求修改他不滿意的地方，甚至發還重作。故此交了第一稿不代表完工，要待正式錄音後才算事成，為此必須作好心理和時間準備，因為在錄音過程中，監製或歌手可能要求即時修訂歌詞，要立刻聯絡填詞人。如果知道錄音日期，就可以有接監製來電或信息的心理準備，有助迅速回應提問或修改作品。

(10) 業餘性質的創作，自然沒有交稿時限，詞人可以無限次修改作品。對於創作人而言，為精益求精，付出多少時間也值得，只要合作伙伴同意就行。倘若只需向自己交代，哪怕耗盡一生只完成一首作品，也沒什麼影響，別人也管不了。

(11) 既是職業，當然要受薪。薪酬多少因人而異，也會受項目資金預算影響。填詞人必須清楚自己出售作品的價格，至於如何釐訂金額，容後詳細解釋。除非慈善或特別情商的項目，否則不應貿然提出或答應不收費，做明顯被剝削的工作。在職場中保障個人權益無可厚非，世上沒有免費午餐，自己也不要輕易成為別人眼中的免費勞工。

(12) 創作人的收費，與作品成績和資方滿意程度有直接關係。故此工作表現、作品水平、市場反應等都是別人考慮合作的準則，會影響詞人的工作量、薪酬及發展前景。

(13) 流行曲有影響業界發展和社會文化的力量，對受眾的思想

也具潛移默化的作用。寫出受歡迎、備受讚譽和具影響力的作品，是職業詞人追求的目標，也是支撐自己不斷奮鬥的原因。

(14) 業餘性質的創作，沒有壓力，與收入無關。現在不少人在網絡公開業餘作品，如果點擊率和關注度獲得收益、讚賞或知名度，真是錦上添花，可喜可賀。

(15) 藝術創作的滿足感非筆墨可以形容，也無法以金錢衡量。沒有工作壓力和規限填詞，應該盡情享受箇中的樂趣。完成滿意的作品，那份喜悅和成功感絕對是旁人無法體會的。

(16) 業餘創作不須計較業績，也不必追求對市場和社會的影響力；就算期望藉公開作品獲得正面的關注和評價，也不必有任何心理負擔。如果不打算公開作品，更是毋須介懷別人的看法，只要自我感覺良好就行。

1.6 成為填詞人的條件

流行音樂界甚少公開招聘員工。想當歌手可以參加選秀節目、歌唱比賽、實習生選拔等，有了人氣或獲得獎項，就有機會踏上幕前之路。然而幕後人員的入職方法，在人們眼中可說極為神秘。究竟有什麼方法成為職業填詞人，我將於第五章「填詞迷思」詳述。讀者在思考自己是否適合從事職業填詞之前，我想先談談成為職業詞人的基本條件。由於流行曲製作不會公開

招聘工作人員，業界對詞人的要求，自然也不必公開，卻是有志入行者都想獲得的資訊。現在，就讓我以親身接觸過的行內運作，盡我所知告訴各位。

1.6.1 語文水平和學歷要求

參與流行歌曲製作，沒人會問你的學歷，也沒人想知道你的公開考試成績。寫中文歌詞，懂中文就是基本要求。至於寫粵語歌要懂廣東話、普通話歌要懂普通話，這是必然的，不過監製亦不會考核你的口語會話是否標準流利，因為詞人最重要是如期交出歌詞文本，只要成功被採納、灌錄和出版，就等於完成一項工作了。

有人以為從事寫作，要中文科成績好，甚至在大學主修中國語文。正如上文所言，學歷不是監製尋找填詞人考慮的條件，其實許多職業詞人都不曾專研中文，行內也只會以作品水平定高下，所以創作經驗、過往業績和行內口碑才是成功獲得工作機會的主要因素。

填詞人不須掌握所有文體的寫作方法，散文、新詩、小說等寫得好也不代表懂得填詞，因為詞要配合音樂，比其他文體特別。學校中國語文科的教學範疇雖然包括寫作，但要求學生寫的文類一般不包括歌詞，所以想入行的人就要自己找學習渠道或自學方法了。

縱然在填詞方面要有良好表現和長遠發展，貴乎實力而非學歷，但中文程度好無疑有利寫作。業餘填詞以自娛為目的，寫得怎樣也沒人知道，可是以商業出版或演唱為目的職業詞作，既要先被資方接納，繼而要面對公眾，所以不能亂來。填詞人如具有對文字的敏感度和駕馭能力，並熟悉字音的聲、韻、調，又能善用藝術技巧表情達意，推陳出新，絕對是在業內持續發展的優勢。

1.6.2　音樂水平要求

填詞人要懂彈琴？

想填詞要先學樂器？

以上都是坊間的誤會。其實職業詞人不一定都通曉樂理、懂得讀譜和彈奏樂器，因為絕大部分工作，監製或 A&R 人員只會發歌曲小樣（Demo）給填詞人，是不附樂譜的。故此，不懂看簡譜或五線譜也可以填詞，只要能夠從聆聽小樣的過程中分辨主旋律和歌曲結構，知道自己要在哪些位置填詞就可以了。正因這緣故，填詞人除了要有創作能力外，聆聽能力和音樂感也不可或缺。填詞人收到小樣後，要自行熟聽，大都不會跟作曲人聯絡。有不清楚的地方當然要向監製問個明白，但對方在提出工作繳約時，其實已預期填詞人可以聽得懂小樣，不須花時間指導。

如果有心在流行音樂界工作，不妨學習基礎樂理，因為老派一點都要說：「書到用時方恨少」。增進音樂知識和修養，不但可以充實自己，在遇到需要讀譜的工作時也能派上用場。不管從事什麼行業，好學和進修都有利發展，也有助踏上成功之路。

我曾為 Gsus Music Ministry 製作的專輯《Awaken 覺醒》擔任歌詞顧問。那項目其中一個目的是為新人提供創作和出版機會，因此我要跟所有歌曲的填詞人分享工作經驗和心得。見面時我要求他們即場唱出自己的作品，令他們大感驚訝。我作出這個安排，是因為填詞人往往要一邊寫詞一邊試唱，才可以親身感受自己所填的是否合音、順耳和易唱。我習慣在交稿前將全首歌唱一遍，既當是文稿校對，又可聽聽整體效果，有瑕疵就盡力修改，然後交出自己最滿意的版本。作品好不好，見仁見智，但如果一份歌詞連自己也不滿意，就不要心存僥倖，期望別人喜歡和接受。總括而言，填詞人雖然不是歌手，不必唱歌動聽，但至少要喜歡音樂和唱歌，才能投入工作，精益求精。

1.6.3　性格及心態要求

有獨立辦事能力

職業填詞，一般都獨個兒埋首完成作品。縱然每首歌都有幕後製作團隊，但他們需要的只是歌詞，毋須接觸作者。填詞人除非在圈中已有人脈，或從事這行業好一段日子，否則跟圈中人

碰面及認識的機會不多。有趣的是明明大家是同一首歌的合作夥伴，卻可以老死不相往來，因為填詞人大多是跟監製或 A&R 人員以電話聯繫，不一定要見面開會。填詞人清楚了解創作要求後，就要自行安排工作時間和步驟，只要準時交稿，從不現身也無妨。有些項目會安排填詞人聯絡歌手，以便下筆前先了解歌者的想法和心聲，但這種要求一般不會由填詞人提出。

隨着通訊科技不斷進步，現在填詞人與監製只用手機或網絡社交平台聯絡就行，連交稿也是透過手機或電郵發送，大大減少了圈中人因公見面的機會。由此可知，想成為職業填詞人，就要有獨立工作的能力，很少會如業餘填詞般，可以透過合作結識志同道合的朋友，甚至在創作過程中相約交換意見和討論工作細節。

填詞路上，除非跟別人聯名創作，否則無論職業或業餘，其實都要靠一己之力完成作品。寫作過程既孤單又寂寞，不但要面對靈感枯竭的問題，又要承受因交稿限期逼近而來的壓力。旁人除了表示鼓勵和支持，實在難以提供其他實質幫忙。何況寫作要全情投入，填詞時也不想被人騷擾，所以填詞人會常常自我沉醉或沉溺於思海中，彷彿與世隔絕。如缺乏創作熱誠、不適應上述工作性質、不懂樂在其中的人，就難以長久在這行業待下去。

有個性但要務實

這個要求看似矛盾，其實充分反映了職業填詞的工作實況。創作人的自信、才華、創意和風格，是脫穎而出的關鍵。然而大家不要忘記，填詞人不是單單為自己創作，他是幕後團隊的一員，作品最後要交由歌手演繹，所以不能只考慮個人的好惡和想法，必須顧及資方與合作伙伴的意見，才能順利完成製作。

交稿後，如果資方或監製不滿意，詞人當然可以先清楚說明自己的構思和看法，再平心靜氣進行游說，繼而再作討論。不過，如果討論後對方還是認為需要修改，甚至要求重寫，除非填詞人不介意放棄是項工作，否則也要面對現實，按資方的意思而行。從事創作的人，往往也是性格巨星，有自己的執着和堅持，但在職業填詞的範疇，必須有接納批評的胸襟，願意積極和務實地行事。須知道無論哪個輩份、級數和水平的填詞人，其作品都有可能被要求修改，這是對事不對人，因為如果資方針對的是填詞人，就根本不會提出合作邀請了。

有打不死的堅毅精神

不論業餘或職業填詞，要完成一首作品，都要憑個人的努力和意志。由開始構思至最終版本，每一步都不容易，每個階段都可能出現令人沮喪和放棄的理由。創作過程中，詞人要不斷思考、嘗試和修訂，每字、每句、每段都有機會因未有靈感而拖

慢進度。再者，填詞有旋律和用韻的限制，所以作者常常會為遣詞用字而煩惱，因為既要配合內容，又要符合音律，如毅力不足中途放棄，就會前功盡廢。

上文提及不少填詞人都是斜槓族，在寫作的日子，同時要兼顧其他工作，有時候更要一心多用，甚至犧牲休息時間思考歌詞，其實挺耗心神。然而，如果真心喜歡填詞，就會有動力堅毅地走創作的路，即使沿途有風吹雨打、要攀山涉水、會身心疲累，但成功到達每個中途站的喜悅，是其他人沒法感受得到的。

好了，千辛萬苦交了稿，卻不代表就此完工，因為作品可能要修改。情況就像你是一名建築師，按計劃排除萬難，獨力在空地上建了一幢大廈，投資者收樓後卻要求改變某些樓層的設計與裝潢。於是你要立刻開工，在不影響整幢大廈結構，並配合其他樓層設計風格的大原則下，在收樓限期前改到投資者滿意為止。縱然大費周章，但有修改的機會已經很好，因為對方其實可以下令拆毀整幢建築，要求重建。倘若這麼不幸，失望的你為了完成交易，已沒時間傷春悲秋，只好盡快收拾心情，當什麼事也沒發生過，以打不死的精神原址重建。然而這不是最壞的結局，最慘是多番修改或重建後，買家仍不滿意，決定更換建築師，這樣雙方的合作就會在沒有任何賠償的情況下告吹。試問填詞人如缺乏堅持的能耐，怎能從失敗中振作，然後重新站起來，繼續邁步向前呢？

未入行的人要等入行的機會，入了行的人要等有人邀請合作的機會，成功出版過作品的職業詞人都要等另一個參與製作的機會，真是如前輩鄭國江所寫的，等到「夜已漸荒涼／夜已漸昏暗」。沒人可以告訴你要等多久，也沒人擔保你一定等到，就算是唱片公司的合約詞人，除非有詞作出版數量的保證，否則也不一定獲分派工作。等待的過程可以十分漫長，際遇這回事玄之又玄，有才華亦不代表得到賞識，因為莫道你在選擇人，其實是別人在選擇你。故此，填詞行業的去或留、成與敗，皆視乎有沒有堅毅的性格和永不言棄的鬥志去學習、嘗試與磨練，更要耐心等待機會，才能成就對自己有所交代的作品。

不為成名或致富而寫詞

填詞是幕後工作，能因此成名或受重視的幸運兒只有少數。即使歌曲大熱，聽眾也不一定有興趣知道由誰作曲填詞。現今社會，跟寫作有關的工作大都薪酬偏低，流行音樂工業亦正面對社會經濟和大眾娛樂方式轉變的衝擊，中文流行曲更要面對外語歌的競爭。在市場（尤其粵語流行音樂市場）日漸萎縮的情況下，填詞界已僧多粥少，加上多了歌手喜歡包辦作曲或填詞，近年又流行翻唱，進一步減少創作人的工作機會。填詞人持續有作品面世已算不俗，但版稅收入真的沒可能跟流行音樂的盛世時期相比。

喜歡填詞的讀者，可以將創作視為業餘興趣；想成為職業詞人

的，就要有其他收入作為支持自己追夢的經濟後盾。想靠填詞維持足夠又穩定的收入已很困難，遑論致富；為追求名利而填詞，更是不切實際。如果能樂觀點從另一角度看，不抱過度期望投身填詞行業，反而有助以輕鬆的心態享受創作過程；不執着回報去為夢想努力打拼，還可能有意想不到的收穫。

要有敢於創新和挑戰難度的勇氣

填詞人寫的歌，不會每首都是自己喜歡或擅長的類型，每次接到工作，也是全新的開始。至於業餘填詞，沒有職業包袱，更不應逃避考驗，可以大膽嘗試不同曲風，藉此汲取經驗和了解自己的強弱，從而摸索和建立個人風格。喜歡創作的人，要有冒險精神，敢於向難度挑戰，抓緊每個可以盡情發揮的機會，才有進步的空間和希望。

寫作最忌因循守舊，填詞更講求創意和賣點。流行曲要具時代特色，填詞人要不斷搜集新穎的題材，構思和表現方法也要想法子推陳出新。初學階段免不了模仿別人，入門後就要勇於求變。即使處理相同主題，也要思考不同的切入點和表現手法，讓作品有新意。填詞是一樁要不斷動腦筋的事，努力過、投入過、付出過的人，自能感受那種突破舊我和遇強愈強的快樂！

第二章

手把手
教填詞

不論你立志成為職業詞人，還是現階段只視填詞為興趣，應該也想了解填詞的步驟、方法和技巧，然後開展嚮往多時的流行曲創作之旅，擁有屬於自己的作品。

各師各法 集思廣益

在這一章，我會按個人經驗解説完成一首歌詞的每個步驟，並詳述各步驟的注意事項。我希望讀者先明白，藝術及文學創作從來各師各法，就算有理論基礎，也要親身嘗試和積累經驗，千錘百鍊，才有成功的機會。一直以來有不少人寫關於填詞技巧的書，坊間亦有許多藝能訓練學校開設流行曲填詞課程。如果讀者曾涉獵或研習他人的心得，也可以看看我的創作方法，兩者是沒抵觸的，因為身為創作人的我深信：

· 喜歡填詞的人，尤其以此為業的，只要不是剽竊抄襲或亂寫一通，每個人的創作經驗也獨特和珍貴，同樣具學習甚至研究價值。故此，除參考本書提供的方法外，讀者還可以四處學藝，透過不同渠道集各家大成，再去蕪存菁，從中掌握適合自己的創作方法。

· 每個憑實力打拚的創作人都應受尊重，不過年資和創作量只是個人履歷，跟每首作品的水平沒必然關係，在創作的世界更是學無前後，達者為師。這本書的出現，只是將個人經驗變作示例，讓有志填詞的讀者多一份參考資料。

故此，我提供的方法並非必須認同及跟從的金科玉律，也沒必要跟其他填詞導師的意見比較，因為我只盼望幫助懷抱填詞夢想的人少走冤枉路，多一個錦囊傍身。

我入行前曾參加職業詞人辦的填詞班，也幸運地在樂壇得到不少前輩指導。然而真正下筆填詞都要靠自己摸索方法，大部分經驗更是因失敗而來。既然我在創作商業出版歌詞的路上試過、跌過、失敗過、成功過，也希望跟志同道合的人透過文字分享所學、所見、所聞，讓喜歡填詞的讀者多一本書籍作為自學和參考材料，集思廣益。

也許你像當年的我

分享填詞經驗，免不了想當年。當年自恃有寫作天份和能力，以為無往而不利，到實戰時才知會遇上許多疑問和困難。如果你也像我當年一樣：

· 喜歡寫作

· 想成為填詞人

· 只有基礎樂理常識

· 沒有商業出版歌曲的填詞經驗

· 喜歡流行音樂但沒有參與製作的經驗

這本書就是為你而設的！倘若你有填詞經驗，或是同行，歡迎看看我的填詞方法，有機會時討論交流。

只用個人作品為示例

本書主要用本人的作品為示例，不是因為自戀，而是顧及版權問題。現在出版書籍的資源和回報也不多，要付版權費引錄他人的作品實不划算，所以我全以自己擁有版權的詞作和版權持有人答允使用的歌曲為例子，希望讀者諒解。

更重要的，是我以自己全程參與的詞作為教材，就可以從第一身角度全面剖析歌詞產生的過程，方便深入解説。當然，我亦鼓勵讀者搜尋其他詞人的作品和坊間有關填詞的著作為增潤資料，只要融會貫通，有助學習就行。

以下的學習方法和經驗分享，主要針對先曲後詞，以配合現實需要，不過職業和業餘填詞也適用。除了附錄有五首已出版歌曲的簡譜外，本書曾援引為例的其他歌曲，雖然因版權所限未能附上簡譜，但由於均已出版，讀者應可上網找到，反覆聆聽參考。開場白實在太多，事不宜遲，現在就由我手把手帶大家填詞吧！

2.1 步驟一 了解原因和目的

正式開始構思和動筆前，我們必須先清楚：

（動機）為什麼要填這首歌？

（對象）誰唱這首歌？

（主題）這首歌要有什麼內容？

（條件）有多少參考資料？

（限制）作品要符合哪些要求？

創作可以天馬行空，但詞人如果連上述五道問題也答不到，填詞就等於漫無目的，內容很容易會失去重心或不着邊際，遑論有佳作出現。

為求答案，洽談合作的時候，應主動問監製或邀請你寫詞的人（自己／合作伙伴／製作公司 A&R 人員）以下資料：

2.1.1 製作目的

製作每首歌都有原因和目的，會直接影響歌曲的內容、風格、遣詞用字和表達手法。以下是我接受工作邀請的例子，可反映製作目的對創作的影響：

例一 【附錄 1】《心動不如出動》

寫作目的：項目負責人和監製告訴我，這首歌會收錄於專輯《Awaken 覺醒》中，目的是為熱愛粵語流行音樂的青年提供學習和參與製作的機會，也希望藉此讓聽眾獲得「生命充滿挑戰，要經歷自我覺醒後才能重生」的信息。

對創作的影響：專輯要帶出積極正面的信息，歌曲要有青春氣息，內容不可太深奧、隱晦和世故（如看透世情、飽歷風霜之類），要具時代感。

【附錄 2】《愛不怕》、【附錄 3】《戰勝舊我》、【附錄 4】《世界盡處沒顧慮》和【附錄 5】《重生的心聲》是同一專輯的作品，製作目的相同。

例二 【附錄 16】《兄弟》

寫作目的：為溫拿樂隊舉辦 50 周年告別演唱會而製作的新歌，將收錄於專輯《Farewell with Love》。

對創作的影響：專輯收錄的歌曲都由溫拿成員作曲，歌詞要道出他們的心聲或人生觀。縱要與歌迷道別，歌曲也要符合溫拿五虎樂天積極的性格，不論內容、風格、語調都要「離而不悲，別而不傷」，讓聽眾感受到友情的可貴和溫暖。

【附錄 17】《五個黑髮的少年》、【附錄 18】《小青柑》收

錄於同一專輯，製作目的相同。

例三 【附錄 20】 《爸爸放心我出嫁》

寫作目的：歌手姜麗文要在婚前製作一首單曲，作為給父親的禮物。

對創作的影響：內容必須道出姜麗文的心聲，表現她對父親秦沛的愛及自己將要出嫁的感受。由於關於結婚，所以全曲內容、用字、情感都要充滿喜氣和溫馨窩心。縱然是姜麗文給父親的禮物，有個人目的，但她亦希望這作品能夠成為聽眾在婚宴場合喜歡播放的歌。故此，內容除了是度身訂做，描述姜麗文跟父親的相處和感情外，也要引起聽眾共鳴，除了感動秦沛，亦要感動普羅大眾。

不論填什麼類型的歌，必須先問為什麼，這是填詞的首個步驟。清楚創作目的，出師有名，下筆才有明確方向，前進過程自能減少偏離路線的危機，有利寫出符合資方或監製心意的作品。

2.1.2　主題、內容及風格要求

找你填詞的人，一定能道出歌曲製作目的，因為即使業餘創作，用來打發時間也是一個目的，視乎你知道後有沒有興趣繼續成為創作團隊的一分子。然而歌曲的主題、內容和風格要求，有時候對方不一定在初次聯絡時就可給予指示，因為對方可能仍

沒有實際想法。

如果對方沒主動說，填詞人就要主動詢問是否可以提供以下各項的資料，盡力讓自己的創作貼題聚焦，增加交稿後對方滿意「收貨」的可能。

主題

製作目的是整個項目的發展方向，所以專輯中所有歌可以為同一個目的創作，但每首內容可以主題不同。例如：

【附錄 1】至 【附錄 5】
這五首歌收錄於專輯《Awaken 覺醒》，製作目的相同，都是為年輕人提供參與流行曲製作的機會，並藉出版專輯傳遞「生命充滿挑戰，要經歷自我覺醒後才能重生」的信息。每首歌各要負責描述覺醒過程的不同階段，所以它們製作目的相同，但各有主題。例如《戰勝舊我》寫人先要知道自己的不足和弱點，再憑勇氣與決心改變自己；《重生的心聲》關於覺醒重生後，不再被舊我綑綁的感受；《心動不如出動》是專輯最後一首歌，主題是鼓勵重生的人坐言起行，以實際行動積極過活。

填詞人知道專輯的整體概念，下筆前就可精準思考主題與構思內容。然而並非所有工作都會如《Awaken 覺醒》般，為每首歌訂下明確的內容範圍，事實上大部分製作在做歌的階段是還

未定曲目次序的，內容構思則交由填詞人負責。故此，向聯絡人查詢製作方想要的主題，為什麼選用該曲，都有助確立主題、精準取捨資料和整合構思。至於沒有明確主題要求的歌曲，填詞人就要根據製作方向、工作經驗或其他資料（下文詳述）自行決定主題和篩選內容了。

內容

不要將內容與主題混淆，內容是比主題具體和細緻的要求。有些製作，監製會明確告知詞人有什麼內容要在歌詞裏出現，那可能是一個情境的畫面、一句廣告口號、一個活動主題等。填詞人要自行構思怎樣將對方的要求恰當地寫進詞中，既要符合整體脈絡，又要配合其他構思，還要自然流暢地將特定內容植入作品。別人可能只會告訴你零碎的想法，填詞人要自行判斷怎樣歸納處理，不能預期對方給予太詳細的指示。

例一 【附錄 14】 《某月某日會 OK》

監製對內容沒特別要求，但因為小樣的歌名是《OK》，小樣歌詞也有「OK」，所以我想保留這個特別元素。小樣填詞人（也是作曲人）同意這想法，所以我在構思時必須考慮在哪個位置出現「OK」、什麼內容適合用「OK」，和一個英文詞語如何自然恰當地出現在粵語歌詞中。這是自訂的要求，雖然增加了工作難度，但我想嘗試這挑戰。此外，當時我身兼填詞人、製作項目（2018 年樂壇校長譚詠麟為「廣東歌 50 周年企劃」

發起向新晉創作人邀歌的活動）和專輯（《音樂大本型》）的歌詞顧問，所以可自由決定寫什麼。最後歌名是《某月某日會OK》，歌詞有「今天竟得到真心的打氣／情緒已覺OK」和「終於都相信／終於都知道／難處會變OK」，就是這個原因。

例二 【附錄 20】《爸爸放心我出嫁》

歌曲製作人兼主唱姜麗文除了要求這首歌的主題關於女兒出嫁前對父親的心聲外，也希望歌詞明確指出她婚後不會疏忽和冷落爸爸，一定盡力讓他放心。故此，整首歌的主題構思、內容鋪排、敍述角度等都是為符合上述要求而決定。歌名《爸爸放心我出嫁》和歌詞中有「爸爸／開心笑吧」、「擔憂／通通放下」、「爸爸不必顧慮和我變生疏／永永遠遠居於我心窩」等句，就是直接地道出姜麗文的心意。

風格

製作方對風格的要求，會直接影響歌詞的信息、意境、氣氛、用字、表達手法等。基本上每首歌的風格大都貫徹始終，很少中途轉變，所以填詞人需要準確拿捏歌曲和歌手的風格。例如歌手走暗黑路線，歌曲氣氛和調子不會慷慨激昂，內容也不須刻意頌揚光明美善；相反，如果寫勵志和振奮人心的歌，就不會呼天搶地或幽怨淒涼。如洽談時對方沒關於風格的明確指示，填詞人就要透過旋律判斷，例如大調聽起來愉悅，小調較為憂傷。此外，小樣編曲呈現的氛圍，正常不會跟作品的出版

面貌相距太遠或有兩極的差別（當然我也遇過例外情況），歌詞就要相應配合。如果填詞人對樂理沒有認識，就要憑聽小樣後的感覺去寫。

例一　【附錄 3】《戰勝舊我》

讀者可以先不理歌詞，找歌曲的網上官方 MV 當小樣聆聽。《戰勝舊我》的說唱、主旋律和編曲同樣有控訴、硬朗和憤怒的感覺，像有人在爆發情緒或強烈喊叫，所以詞人應不會寫少女情懷或浪漫愛情。現在看看歌詞，可見關於一個人原本對周遭非常不滿，經自省後決心改變，因此歌詞用語直接坦率，不刻意修辭，其實都在配合旋律與編曲風格。

例二　【附錄 4】《世界盡處沒顧慮》

相信讀者也聽得到這首歌輕快活潑，予人開朗、舒服、自在的感覺，而且充滿趣味。監製要求我就曲風表現重生求變後，心態上可以放下包袱，正面積極地投入生活的內容。故此，我構思了一名女生到處外遊的故事，哪怕旅程不盡如己意，也要全情投入和樂觀面對每個挑戰，那樣才無負青春。因應歌曲風格和內容要求填的詞，須實事求是，除非詞人以惡搞方式追求反差效果，否則填詞雖然屬感性的工作，也要面對現實的要求。

2.1.3　合作伙伴資料

這裏所說的合作伙伴，當然不是台前幕後整個團隊，而是團隊

中與填詞有關的人物。多點資料在手，無論怎樣也有幫助。以下兩個單位，如情況許可，都要在下筆前先了解有關資料：

歌手

身份性別、年齡輩份、形象風格、嗜好喜惡、人生閱歷等一切有關歌手的事情，全都有助填詞。由於歌手負責演繹歌詞，是整首歌的靈魂人物，因此填詞人先了解主唱，就更容易寫出讓歌手喜歡、感動和有共鳴的作品。縱然不是每個歌手都有就個人意向參與選歌和審閱歌詞的機會，但若合作的是資深或同時參與幕後製作的歌手，他的看法是會影響詞作被採納的機會。

當然有時候填詞人要為全不認識或名不經傳的人寫歌，例如未出道的歌手、仍未確定主唱人選的歌曲、主唱不是演藝人士等，就要憑自己對小樣的感覺和創作經驗處理。

監製

填詞人應要知道誰是監製。由於不同監製有不同的工作風格和要求，又是決定會否採納歌詞的關鍵人物，所以如果知道是誰，配合其要求創作，百利而無一害。例如有些監製喜歡先向詞人了解內容構思，覺得沒問題才可動筆，那詞人就應知道，自己除了有寫作能力，也要懂得用言語具體、清晰、精簡地說明腦海中抽象的構思，從而說服別人認同你的建議。

每個監製對創作的要求都是獨一無二的,有些偏好直接淺白的歌詞,有些重視意境和修辭,有些更可能看不懂中文。事實上沒經過合作,很難全面了解。故此,如跟監製屬初次接觸和合作,就可先聆聽他過去製作的歌曲,了解他的風格,盡力做好下筆前的準備。

如果由監製直接聯絡,詞人當然會知對方身分,也可以直接問主唱是誰;如果由 A&R 職員負責聯絡,就要詢問誰是監製和主唱。大部分情況下,對方只會告知監製和歌手的名字及簡單資料,其他就要詞人自己上網搜尋了。

例一 【附錄 19】《真愛配方》

這首歌是我跟陳展鵬第一次合作,接洽時就知道要為他寫情歌。展鵬是著名演員,網上有許多關於他的介紹及訪問,不過投資者也想我在構思內容前先了解歌手對愛情的看法,所以我在下筆前跟展鵬通過電話。他詳細坦誠地分享了在情路上的遭遇和體會,故此《真愛配方》是以歌手的情路經歷為藍本,再進行藝術創作,不是全然由我憑空想像出來的。

例二【附錄 21】《女生的說話》

這是由唱片公司版權部向合約詞人公開徵集歌詞的作品。公開徵詞簡單而言,就是同一首歌的小樣會發給多於一名填詞人,收到資料又有興趣的都可以投稿,不過作品要跟他人競爭,不一定能出版,落選就沒有酬勞。

《女生的説話》的主唱是於內地出道，但沒來港宣傳和發展的女歌手蘇妙玲，所以我對她沒任何印象。這項目要跟他人競爭，我當然希望增加勝算，於是上網閱覽蘇妙玲的個人資料、社交媒體帳戶和演出視頻，得知她透過歌唱比賽入行，形象年輕爽朗，喜歡貓。故此我構思了一個失眠的女生，深夜因手機沒電，不能跟心儀的男生繼續通信息，唯有外出閒逛，最後雙方因一隻貓而見面的故事。內容的畫面和情節，不單有魔幻氣氛，用字也盡量配合歌者青春淘氣的形象。

也許資方認為我的作品與歌手個人風格和形象特色相符，加上有貓的元素，所以成功獲採納。這首歌是我入行初期的作品，有不少瑕疵，但當年除《女生的説話》外，還有另一首以歌手名字命名的歌《妙》同時中選，實在令我喜出望外，開心了好一陣子。

2.1.4 歌曲語言

這點應該不用多解釋了！不過切勿將一切想當然，如聯絡人沒提及，填詞人就應不厭其煩詢問，因為不少歌手會將同一首歌錄製廣東話和普通話兩個版本，卻不一定交由同一名填詞人負責，所以接洽時有必須確認自己要寫什麼語言的歌詞。例如我為樂壇校長譚詠麟寫的《星夜的呼喚》，是用普通話唱的，但粵語版本由簡寧負責，連歌名也不相同。

此外，監製有可能將英語或其他外語的説唱（rap）部分交由專門創作説唱詞的人負責，所以下筆前務要清楚自己需要填寫的範圍。

2.1.5　特別注意事項

洽談工作的時候，對方可能會告訴詞人小樣中有沒有歌詞要保留、旋律中有哪些小節要特別強調、歌中有沒有應答（answer back）部分等，填詞人必須配合監製的指示。

此外，有些改編詞需要按原作的主題改寫，完成後還要得版權擁有方同意才可灌錄，所以詞人構思前要自行了解原作內容。一般而言，詞人會收到原曲的連結，但除了要按一般處理小樣的方式去聽，也需要自行上網找歌詞原作參考。

例如【附錄6】《蝶戀花》、【附錄7】《揮之不去》和【附錄8】《酒後的心聲》都是要根據以普通話或閩南話演唱的原曲改編，其中《揮之不去》和《酒後的心聲》是江蕙的經典金曲，唱的是閩語，所以我只聽原作無法完全明白歌詞內容，要上網找文本及白話語譯，細讀後才能開始構思粵語版本。

2.1.6　收費與合約

這是一門我也尚在學習的功課。寫作的人一般不太了解商業運

作和市場價格，填詞人的稿酬又因人和項目而異，加上收費多寡從來不會公開，所以沒有明確的定額和參考價格。填詞人入行雖然沒明確門檻，可是也沒有最低工資的保障。如果是唱片公司的合約詞人，就有版權部同事代為報價、收款和處理版權合約，好處是詞人不用操心收費的事，有專責人員代勞；弊處是要將議價和接洽權交予他人（視乎合約條款），也需要給代理公司抽成作佣金。如要自己處理上述工作，就要像不少自僱人士或斜槓族一樣，什麼也「一腳踢」，並自行就每個項目釐訂收費及追收稿酬。這些屬業務發展範疇，我不擅長，也就無法進一步給讀者建議了。

然而，我想提提讀者，在接洽工作時，應詢問有沒有稿費、酬金數目及誰擁有歌詞版權，一切條件要雙方你情我願，達成共識和協議才開始工作。接着也要向資方了解收款方式、是否要簽訂出版合約、哪個階段（例如是錄音後或在正式出版後）才能獲發酬金，以保障個人權益。

2.1.7　交稿及錄音日期

上文談及填詞人知道交稿和錄音日期的重要，現在我想再分享一些個人經驗。大部分我經手的項目，洽談時都沒有明確交稿日期，因為對方可能還未定錄音日子，現時行內一般預期填詞人在兩星期內交稿。至於特別趕製的歌曲，往往只有數天至一星期準備歌詞，也有更趕的，翌日就要交稿。例如用來賑災籌

款或因社會出現特別情況用以振奮人心的打氣歌，發起人要在短時間內召集演藝人士合作獻唱，所以要盡快選曲填詞，必須在錄音前敲定最終的歌詞版本，因此各個參與製作單位都要迅速完成工作。

我習慣除非要趕其他更接近死線的工作，否則也會盡快開工。時間充裕的話，我可以用數天思考，待有空定下神來就正式整合構思和動筆。我不會將填詞過程拖太久，因為創作如能一氣呵成，就沒必要中途停下來打斷思路。

此外，我也有比較實際的想法。由於有關寫作的工資一般不太高，而且不會與工作時數掛鈎，所以花的時間越多，平均時薪就會不斷下降，極不符合成本效益，所以我希望以最少時數完成質素最佳的作品。縱然藝術創作要反覆琢磨、精益求精，但這只容許發生於沒有交稿時限的業餘創作或資方願無限期等待的項目，一般工作絕對是「不用急，最重要快」。再者，如果為遷就歌手檔期突然提早錄音，監製就會催促詞人交稿，所以平日多作鍛鍊，培養敏捷的思考和創作力，也可無形中提高自己於業內的競爭力。

無論手上有多少關於上文提及的七大參考資料，或除了小樣就什麼也沒有，也要起動，按部就班開始填詞的第二個步驟。

2.2 步驟二　處理歌曲小樣

知道自己為什麼要填別人發給你的歌後，可正式開始工作，不過仍未能進入構思和下筆階段，因為要先好好分析小樣。如果參透不了，無論創意和文字表達能力有多厲害，也沒法完成歌詞的。正如我在第一章所説，歌詞要合樂，必須配合旋律唱出來，所以詞人要先透徹了解手上的樂曲，如《莊子》「庖丁解牛」的寓言所指，優秀的屠夫，宰牛前已掌握牛隻的肌理，甚至連骨節間的空隙也瞭如指掌，才能遊刃有餘。填詞人要如宰牛一樣，先掌握小樣的旋律、結構和節奏，知道自己將要在哪裡落墨。不要覺得我以宰牛比喻填詞，就把藝術視為機械式操作，其實所有創作都要經歷鍛鍊技術的過程，工多藝熟後才能達至藝術的境界。填詞也一樣，不能一步登天，就算不懂樂理，也要認識和掌握小樣的面貌和精神，才能寫出好詞。

2.2.1　反覆聆聽小樣

除非音樂造詣到了每首歌只聽一遍就能熟記並寫出簡譜的水平，否則開始填詞前無可避免要花點時間反覆聆聽小樣。這個步驟可以不用刻意坐下進行，走路、乘車、運動、喝咖啡、洗澡、睡覺前等不須着意外界聲音和與人溝通時，都可聆聽小樣。這過程是為了對旋律產生初步印象，先留意歌曲帶來的感覺、情緒變化和聯想等，以助構思。

聆聽小樣的次數視乎時間許可和個人需要，多聽無妨。處理一般項目，我會聽三次左右，然後開展下個步驟。如果你聽了數次仍對旋律感到陌生，那就不厭其煩多聽數遍。對音樂的敏感度是硬功夫，天賦不足就要將勤補拙。

讀者可上網聆聽（或按簡譜彈奏）【附錄一】至【附錄五】，將五首已出版的歌當是監製給你的小樣，以短句或詞語記下聽後感，不須特別組織歸納，然後跟我的看法作比較。

【附錄1】《心動不如出動》

你的感覺：_____

我的感覺：振奮、有力、激勵、變化、積極

【附錄2】《愛不怕》

你的感覺：_____

我的感覺：甜美、浪漫、夢幻、輕快、鼓舞

【附錄3】《戰勝舊我》

你的感覺：_____

我的感覺：憤怒、生氣、控訴、決絕、急速

【附錄4】《世界盡處沒顧慮》

你的感覺：_____

我的感覺：輕快、開心、甜美、跳脫、活潑

【附錄 5】《重生的心聲》

你的感覺：＿＿＿＿＿＿＿＿＿＿＿＿＿＿＿＿＿＿＿＿＿

我的感覺：溫柔、寧靜、神聖、簡潔、莊嚴

這個練習沒有標準答案，讀者與我的感覺可以不同，因為感受是很個人的。然而要留意，即使感覺不同，但應該不會太兩極化，如【附錄 3】《戰勝舊我》，應該不會讓人覺得溫柔、恬靜和軟弱。

2.2.2 分辨旋律不同部分

對小樣有初步印象，就可正式分析旋律結構，也有人說是拆解曲式。填詞人需要先認識一般流行曲要填詞的地方有哪些部分（以下名稱是我個人慣用的叫法）：

正歌 Verse

例一：【附錄 4】《世界盡處沒顧慮》
A1「埋沒理想／ 瑟縮蝸居／ 思憶禁區」至「沙灘中憩睡」是第一節正歌；A2「長夜看星／ 天邊一光／ 棲身遠方」至「跟花貓對望」是第二節正歌。

例二：【附錄 5】《重生的心聲》
A1「過去已全放開」至「看得永久」是第一節正歌；A2「聽聽

鳥兒叫聲」至「勇於遠征」是第二節正歌。

- 有些歌曲的正歌不論有多少段，旋律都完全相同
- 有些歌曲最後一節正歌的末句旋律會稍作改變

副歌 Refrain 或稱 Chorus

例一：【附錄 4】《世界盡處沒顧慮》

「就算車班次要去追」至「誰管路過/ 是誰」是第一節副歌；
「就算車班次要去追」至「走下去/ 仍走下去」是第二節副歌；
「幻變的天際更要認真相對」至「回憶漸滿樂趣/ 樂趣」是第
三節副歌。

例二：【附錄 5】《重生的心聲》

「重生的心聲/ 餘生的美夢」至「求聽的得安慰/ 不傷痛」是
副歌

- 副歌可以不只一節，也不只唱一次
- 每節副歌的旋律可能有少許不同

導歌 Pre-chorus

例一：【附錄 5】《重生的心聲》

「重生的經過/ 如高聲的唱/ 一闋歌」

例二：【附錄 6】《蝶戀花》

B 段介乎 A 與 C 段之間，是副歌前的鋪墊。

- · 引入副歌前的句子或段落，如沒法明顯區分，納入正歌範圍也可
- · 不是每首歌都有導歌

連接段或稱轉折段 Bridge

例一：【附錄 1】《心動不如出動》的 D 段

例二：【附錄 4】《世界盡處沒顧慮》的 C 段

- · 這類段落的旋律和感覺跟其他段落有明顯分別，目的是引入歌曲情感最澎湃的部分、表明內容或情感轉變、令旋律更豐富等。

鈎連句 Hook Line

Hook 的意思是鈎，Hook Line 就是一句可起鈎連作用的句子。至於鈎連作用，可以有兩種理解：

> · 能勾起聽眾的注意力和興趣的句子
>
> · 最能概括、凸顯或強調主題/ 歌曲情感的句子
>
> · 二者合一，鈎連句有點題、加強語氣和吸引聽眾的作用

例一： 【附錄 4】 《世界盡處沒顧慮》的 B1 及 B2 中的「幻變的天際更要認真相對/ 世界盡處不必多顧慮」

例二： 【附錄 9】 《天塌下來也能睡》所有 B 段的首句

> · 一般是副歌首句，但也有例外：

例一： 【附錄 4】 《世界盡處沒顧慮》的主題句在副歌中段位

例二： 【附錄 19】 《真愛配方》的主題句是全曲的結句

> · 填詞人要自行判斷鈎連句的位置
>
> · 不一定每首歌都要有鈎連句

結句 Outro

例一：【附錄 8】《酒後的心聲》B2「轉身一幕扮作好看」

例二：【附錄 19】《真愛配方》B2「靜靜地編寫真愛配方」

- 結句是全首歌詞最後一句

- 一般該句的節奏會減慢（Retard）

- 不是每首歌都有明顯結句，有時候唱完最後一次副歌就完結。

- 有些歌曲在小樣沒有結句，如監製錄音時想有結句，可以要求填詞人多補一句歌詞備用。

- 有時結句在錄音時才產生，例如監製想歌手重唱副歌末句以助情感抒發。如要在最後出現與副歌歌詞不同的結句，填詞人就要立刻給予建議，或跟監製及歌手即時聯絡商量，【附錄 8】《酒後的心聲》B2「轉身一幕扮作好看」就是在這種情況下產生的。

説唱詞 Rap

我不常接到嘻哈曲風的項目，這可能與個人風格有關，或許別人很少因為 Hip Hop 而想起我，但事實上我也有寫這類歌詞，

如【附錄 3】《戰勝舊我》的説唱詞也是我寫的。

- 如果歌曲有説唱部分，可於小樣中聽到。作曲人製作小樣時會以特別聲效演奏説唱部分。
- 有些歌曲填詞和寫説唱詞由不同人負責，視乎監製的要求或其他製作考慮。
- 説唱詞可以口語化及使用方言

應答句 Answer Back

例一：【附錄 2】《愛不怕》

例二：【附錄 17】《五個黑髮的少年》

- 這兩首歌括號中是應答部分的歌詞，有時會與主旋律重疊，聆聽小樣時要分辨清楚。
- 合唱歌較常出現應答段

合唱段

合唱歌的小樣有時會用不同聲效表示不同歌手負責的部分，有時則由填詞人按內容決定。

例一：【附錄 13】《千變萬化》

填詞時我已知這首歌由譚詠麟和李幸倪合唱，所以內容是按他們的身份和角色劃分。譚校長唱的部分明顯是前輩向後輩分享的人生經驗和鼓勵勸勉，李幸倪的部分則會出現對前路感到徬徨迷惘的內容。至於錄音時會不會有句子變成二人合唱或由其中一人負責和音，那就由監製決定。

多人合唱的歌曲，不一定要在填詞時分配歌手負責的部分，可以在錄音時由監製、樂隊成員或歌手分配。例如我為溫拿樂隊填詞是不用劃分各個成員演唱的句段，他們會自行決定。至於哪些段落誰來唱主音，誰負責和音，是由監製或歌手決定。

如果歌曲由多人合唱，又沒要求詞人明確劃分各個歌手負責的部分，那麼內容就要適合任何歌手演繹，常見於慈善活動和賑災義演的歌曲。這類歌詞要可以獨唱或合唱，因為詞人創作時並不知道最後有多少和哪些歌手參與錄音，大部分情況是在錄音時由監製決定，或要求所有歌手也錄全首歌，再編排剪輯。

2.2.3　分析旋律結構

了解一首歌詞可以出現多少部分後，就可按小樣區分主旋律結構。一般習慣將正歌稱 A，副歌稱 B，轉折段稱 C，重複的段落就會以 A1、A2、A3 等標明，如此類推。最後要列明各段出現的次序，方便錄音時參閱。

例：【附錄1】《心動不如出動》

正歌有 A1、A2、導歌有 B1、B2（將 B 納入正歌範圍也可）、副歌有 C1、C2、C3（這歌是有不只一段副歌的例子）、轉折段是 D。各段歌詞按於小樣出現的次序排列，歌詞完全重複的部分可以不重寫。在歌詞最後列明整首歌各段的排列次序，因此這首歌是 A1 ／ B1 ／ C1 ／ A2 ／ B2 ／ C2 ／ D ／ C3。由於有些重複而歌詞一樣的段落只在歌詞文本出現一次，所以最後要寫清楚所有段落出現的順序，否則錄音時會混亂。

【附錄1】是歌詞完成稿的列寫格式，不同詞人可以按個人喜好用不同的格式和分段符號，只要別人看得明白就可。然而，同一首歌曲小樣交到不同填詞人的手上，其段落出現次序應是一樣的，因為這是整首歌的結構，就算要改也不會由詞人決定。

歌詞完成稿其實跟本人創作時的底稿完全不同，因為我習慣在正式構思前先將要填詞的每個位置，包括每句、每段也以橫線標示清楚分段、分句和每句的字詞分節（phrasing），方便寫作。字詞分節對作品是否流暢動聽有很大影響，同旋律的段落字詞分節模式最好相同，要據拍子和呼吸位置判斷。

再以【附錄1】《心動不如出動》為例，它在我未填上歌詞時的底稿是這樣的：

A1　＿＿ / ＿＿＿ / ＿＿ / ＿＿＿

　　＿＿ / ＿＿＿ / ＿＿ / ＿＿＿

　　＿＿ / ＿＿＿ / ＿＿ / ＿＿＿

　　＿＿ / ＿＿＿ / ＿＿ / ＿＿＿

B1　＿＿＿＿＿

　　＿＿＿＿＿＿

　　＿＿＿ / ＿＿＿

　　＿＿＿＿＿＿＿

C1　＿＿＿ / ＿＿＿＿

　　＿＿＿ / ＿＿＿＿

　　＿＿＿ / ＿＿＿＿

　　＿＿＿ / ＿＿＿＿

　　＿＿＿ / ＿＿＿＿

A2　＿＿ / ＿＿＿ / ＿＿ / ＿＿＿

　　＿＿ / ＿＿＿ / ＿＿ / ＿＿＿

B2　＿＿＿＿＿

　　＿＿＿＿＿＿

　　＿＿＿ / ＿＿＿

　　＿＿＿＿＿＿＿

C2　＿＿＿ / ＿＿＿＿

　　＿＿＿ / ＿＿＿＿

　　＿＿＿ / ＿＿＿＿

　　＿＿＿ / ＿＿＿＿

　　＿＿＿＿ / ＿＿＿ Yeah

```
D      ＿ ＿ ＿／ ＿ ＿ ＿
       ＿ ＿ ＿／ ＿ ＿ ＿
       ＿ ＿ ＿ ＿ ＿ ＿ ＿
       ＿ ＿ ＿ ＿ ＿ ＿ ＿ ＿

C3     ＿ ＿ ＿／ ＿ ＿ ＿ ＿ ＿
       ＿ ＿ ＿／ ＿ ＿ ＿ ＿ ＿
       ＿ ＿ ＿／ ＿ ＿ ＿ ＿ ＿
       ＿ ＿ ＿／ ＿ ＿ ＿ ＿ ＿
```

A1 / B1 / C1 / A2 / B2 / C2 / D / C3

用這方法就可在下筆前熟悉整首歌的旋律和結構，而且分句和句中的字詞分節也很清楚，再按記號填寫歌詞就比手中沒有框架更方便。這個環節可能要將每段重聽多次，直至自己掌握每句的每個音和每句的分節為止。

C2末句即興演唱（Add libitum，或簡稱Add lib）的「Yeah」是小樣中有的，所以也標示在草稿上。

音樂造詣高的詞人或許不需要這個過程，因為有人可以不做記號，邊聽邊寫也不混亂和出錯。然而新手是難以做到的，因為現在的流行曲旋律、節奏和曲式已較上世紀複雜多變，不是聽一兩回就能熟悉。待累積一定經驗後，工多自能藝熟，這程序所需的時間就會減少。

現在許多人會用手機或平板電腦記下歌詞，那就要自行參詳如何在電子頁面上做記號了。我暫時仍然是用單行紙和鉛筆寫底稿，以便修改及隨時創作，最後才繳交出電腦檔的歌詞版本。

· 合唱歌標示方式可參考【附錄 13】《千變萬化》

· 有應答句的例子可參考【附錄 17】《五個黑髮的少年》

· 有說唱部分的例子可參考【附錄 3】《戰勝舊我》

2.3 步驟三 投入思考及創作境界

掌握了曲式，加上有旋律結構的底稿在手，可以正式開始構思了。在談構思歌詞的方法和經驗前，我想強調，了解自己最能投入思考和寫作的一切條件非常重要。正如每個歌手錄音前都有自己的開聲習慣，千奇百趣，有人要喝熱飲、有人要吃辣、有人要先跟監製聊天放鬆心情，因人而異。創作亦一樣，每個人最能發揮創意的情境也不同，需要透過實踐不斷觀察摸索。隨着經驗累積，詞人是可以達至於不同情況也能工作的境界，但在學習階段如想事半功倍，就需要切實了解自己創作表現與下列因素的關係：

2.3.1 創作時間

現在可以憑求學階段的經驗判斷自己最適合思考和工作的時間，例如以前在什麼時間溫習才入腦、上午還是下午上課比較專注、能不能通宵趕功課等，其實都受個人生理時鐘影響，人人不同。

有人喜歡早上工作，享受清晨的感覺，可是不能熬夜，那就安排上午開始填詞，晚上好好休息；有人下午較清醒，可以處理要思考的事情，那就午後開始創作，晚餐後再填一會才睡。也許有人像我一樣，越夜越精神，深宵至凌晨的工作效率最高，因此總是夜間工作，每天上午大多在熟睡。

我從求學時期已認真觀察過自己的體質，找出溫習效果最好的時段，所以會於深夜背誦不同科目的課文和筆記。應付公開考試的歲月，課業繁重，我每天下課回家會先小睡，為晚上溫習儲備能量。直至現在，除非是對我而言十分重要的人物或工作，否則也盡量不會安排在上午聯絡及處理。我大部分的詞作，還有這本書，也是於晚上寫的。如果你仍未掌握自己的生理時鐘，就要快些好好了解自己，找出創意最澎湃的黃金時段。

大多數喜歡創作的人要兼顧正職，時間安排身不由己，我也有許多年要一邊上班一邊寫作，唯有在假日依據自己的生理時鐘創作，犧牲玩樂及休息時間。上班的日子，如接了填詞項目，

我會於晚餐後趕工，翌日要一早上班無疑辛苦，但創作人也要吃飯，必須面對現實生活的需要，為了夢想，是值得捱點苦的。

2.3.2　創作地點／ 環境

不要輕視客觀環境的影響，因為不是每個人都可在任何地方與環境寫作。初學階段除了要觀察個人生理時鐘，也要知道最有利自己思考和寫作的環境。腦部能正常運作，思想當然不會受地域限制，任何時候也可構思歌詞，但總有場地是自己寫作時最感舒適、安定和專注的。這不代表詞人都要有自己的工作室，因為即使某咖啡店、公共圖書館或家中一角，都可以是自己最慣常集中精神思考的地方。寫作時如能夠盡量在自己喜歡和固定的地點構思和下筆，能有助放鬆、專注和投入，從而發揮最佳的潛能。

當積累足夠填詞經驗，其實什麼時間和地點也可創作。例如我聽聞有人在看演唱會過程中填完一首歌、有人可以利用乘車的時間工作、有人在嘈雜的食肆內吃飯也可以靈感大爆發。

2.3.3　創作時的情緒和狀態

談到情緒和狀態，讀者可能會覺得很抽象，然而我是針對具體和現實情況而言的。所謂創作情緒，就好像演員拍攝時要按劇本恰當地投入和流露情感，填詞人也要想像自己是歌曲的主唱

或歌詞故事的主角，不過並非用聲音、動作和語言去演繹，而是運用文字表情達意。

填詞人要有想像力，讓自己投入創作的情緒。寫情歌時，不是每種戀愛關係都是親身經歷；寫勵志歌時，可能正面對困難，情緒低落；寫歌頌親情的歌曲，也許詞人根本未嚐家庭溫暖。不過對於具想像力和敢於幻想，甚至狂想的人，上述情況都不是問題，因為創作時可以想像自己在演繹不同角色、身處不同地方、面對不同境況，繼而迸發所需的情感。

明白情緒跟創意的關係後，接着要說狀態。每個人都有不同的生活習慣，有人工作前要先吃飽，有人工作時要有零食，有人工作期間要小息，有人喜歡一氣呵成和與世隔離，也有人倦了就要睡，否則睜不開眼完成工作。故此，要知道自己的思維和精神在哪種狀態是最好的，該吃就吃、該睡就睡、該停就停，雖然非常時期可用意志勝過身體的軟弱，但長期是不行的，因為頭腦的清醒與運作敵不過身體機能的反應，工作效率會隨狀態變差而降低。創作表面只是靜下來思考、書寫或打字，其實非常用神，也在不斷消耗體力。故此了解自己的體質，盡量以最佳狀態應付每項挑戰，才能好好珍惜和把握所有機會。

心意細密的讀者應該早已察覺 2.3 的內容皆是建議詞人了解自己的強弱和習慣，工作時盡力為自己製造最適合個人需要的條件。創作的過程和結果，我們無法預料和控制，但前期準備工

夫只要是個人能力可及的，為了夢想，就盡力而為吧！

2.4 步驟四 捕捉靈感

人們總好奇創作人的靈感從何而來，曾嘗試填詞的人亦常常因為靈感不足而寫了幾句就沒法繼續。故此在投入創作境界後，就要曉得怎樣捕捉靈感。

2.4.1 日常積累

靈感抽象，來無蹤去無跡，其實不是無緣無故地出現。世上總有人像有遺傳或前生記憶般，奇思妙想源源不絕，但大部分人的創作靈感其實是日常積累而來。人生每一刻接觸的人物、事件、物品、景觀、知識和情感，都有機會留下記憶，待有需要時變成人們所說的靈感跑出來。靈感的閃現看似無法預料控制，但絕對可以憑人為力量增加產生的機會。我從求學時期開始寫作投稿，直至現在當全職創作人，一直需要大量靈感和題材。綜合多年經驗，以下都是可以幫助靈感產生的因素：

人生閱歷

每個人都有自己的故事，所有人生經驗都是靈感的養份。無疑際遇有天意安排，不是人人在創作時都有豐富或跟主題相關的閱歷，更不一定體會過高低起跌與生離死別的滋味。無涯的花

花世界沒有能盡看的一刻，然而每個人每天都有二十四小時，也有喜怒哀樂和個人遭遇，生活中的一切對創作而言都是可貴的經驗。即使在家躺平，也有箇中的滋味，亦可以成為回憶，在構思歌詞時化作靈感。總是認真去感受和記下不同情境中的行動、反應和情緒變化，產生靈感後懂得用文字表現出來，就是詞人與非詞人的分別。

我的父親是研究古相學專家，雖然我不鑽研命理占卜，但聽過他分享學習看相的心得，對從事創作的我也畢生受用。父親說，每個人日常接觸到的人、事、物也有限，朋友多來自同一階層，但看相貴乎經驗，所以必須大量觀察不同面相以驗證學理，所以應到不同場所觀察各階層人士的面貌、神態和行為。這學習方法跟個人收入和財產多少無關，只要肯付出體力和時間，前往不同公眾場所、參加各類公開活動，甚至到不同社區散步，那上至達官貴人，下至販夫走卒都有機會親眼看到，增加自己鑑貌察色的機會。創作人也是如此，要在刻板生活中把握機會多接觸社會和擴闊眼界，增加記憶的儲備，創作時才能出現人們以為虛無縹緲，其實皆有跡可循的靈感。

廣泛閱讀

這是老生常談，卻是我真實的經驗。熱愛寫作的人，不能不閱讀，不能抗拒文字，更要培養高速而有效閱讀的習慣。閱讀像灌溉施肥，如沒養份，靈感根本沒法在你的腦部發芽生長。至

於閱讀的範疇，越廣、越雜就越好，這包括實體書、報刊和網絡材料。越不熟悉的越要看，可以彌補生活閱歷的缺欠。

欣賞藝術

流行歌詞雖屬流行文化範疇，但若認真看待、欣賞、創作和研究，就是文學和藝術。從事藝術工作，應多接觸不同形式的藝術，戲劇、攝影、電影、設計、裝置等，幫自己從理性的生活中走進感性的範圍，在欣賞過程中受刺激、感動或啟發，創作時就可以有多些體會以助聯想，生發靈感。

別人的故事

寫作除了用文字表現個人的所思所感，許多時候也是在說故事。故事的內容是否創新、豐富和吸引，是需要素材的。詞人所寫的每首歌詞，內容不會全是自身經歷，因為可以連結別人（甚至不只一人）的遭遇和感受，再進行藝術整合和創造，成為新的故事。故此，創作人要學習聆聽別人的發言，不論彼此交情有多深，都嘗試留心接收、觀察和記憶其他人的故事，不要錯過生活中一切可以引發創作靈感的機會。

2.4.2 學習聯想

聽完小樣，腦海中或多或少會出現些畫面和感受，這些就是靈

感，但需要篩選取捨，再恰當地用文字表達。所謂靈感枯竭，其實多因為平日不習慣思考。我所說的不是遇到問題需要想想怎樣處理或解決那種思考，而是漫無目的，類似發白日夢的思考。創作要無中生有，許多時要為工作而動腦筋，而腦筋要恆常鍛鍊，讓它習慣運作，就如汽車不能長期閒置，否則引擎就會有起動不了的危機。

創作人有時會讓人有發呆放空的錯覺，其實他們是在思考，大多屬天馬行空的幻想，或正在盤算面前的事物可以如何成為寫作素材。如果想成為填詞人，不能只重理性邏輯，要把握機會將自己拉到外太空，漫遊在自己腦海建構的世界。不習慣有事沒事也亂想一通的讀者，可以試試以下的聯想練習。

就着眼前隨機看到的事物一步一步展開聯想，由簡單的想法演變成豐富的構思。例如面前有一碗麵，你可以從這碗麵聯想到什麼？我的聯想可能會包括：

麵，讓我想到雲吞麵。 → 雲吞麵，讓我想到香港特色美食。 → 特色美食，讓我想起移民海外的朋友，因為他們已經很少機會吃到正宗的雲吞麵。 → 這些朋友的新生活讓我幻想到自己如果移居海外，會面對怎樣的生活環境、會想吃什麼食物、會掛念什麼人、心情會怎樣。 → 如果開心是什麼原因？不開心又是為了什麼？ → 在外國感開心會是怎樣的故事，不開心又會是怎樣的故事……

想到這裏，面前的那碗麵應該已給我吃光了。沒錯，進食時不單可以進食，也可以進行思考練習。我再舉一個實例説明：

【附錄 13】《千變萬化》

監製 Johnny Yim 在我寫詞前，先告訴我這首歌的旋律讓他想到船隻在海上航行，所以我構思時是從一艘船開始聯想的。我會幻想如果兩名歌手一起出海，他們會聊什麼、有什麼遭遇、看到怎樣的景色、出海又跟他們各自的演藝生命有什麼相似的地方。我也分別幻想自己是譚校長和 Gin Lee，從他們各自的視角看海面的情況，思考他們會想跟對方説些什麼，以上的一切，就是我寫這首歌的創作靈感了。

2.4.3 捕捉方法

靈感，真是要「菢」（粵音「捕」）和「捉」。你安安定定坐下來寫歌，它偏偏不出現，腦閉塞般看着小樣的底稿，抓破頭也想不到第一句填什麼。這情況十分正常，因為靈感不單要醞釀，也要菢，菢到又要捉。

何謂「菢」？意思是你要等它出現，無法預約，所以要先讓頭腦就着你要思考的事情運轉。故此，我坐下來寫詞時，其實那不是構思的第一秒，因為我在開始前已在盤算可以寫什麼。「菢」的時候，我可能正同時做着別的事情，但我習慣一心多用，善用每一刻。熟聽小樣後，不一定隨即就寫詞，也許我要

赴約、處理其他工作、外出晚飯、小睡一會，但我的腦袋會同時認真處理當前的事，也在思考填詞的事。沒錯，我睡覺時也可能在思考，所以忙寫作的日子，睡眠質素一般，但在睡覺前、睡覺中和醒來後，確實會有靈感乍現的一剎。不只一次，我怎樣也填不到某句歌詞，但吃了頓飯、睡了一覺、看了十分鐘手機後就有想法了，那是因為我讓頭腦有時間運作，去將有可能成為靈感的記憶找出來。一心二用或多用不容易，因為我們從小到大，被教導要專注，例如食不言、寢不語，但我認為這不是必然定律，我會視乎需要而決定何時要專注或分心。如果每一刻只可以專心思考或處理一件事，那一天可做的事情非常有限。若懂得判斷何時可以一心多用，又控制到怎樣可在不影響正常表現、情感和反應下同時思考別的事情，「菢」到靈感的機會就更多。

由於靈感常常一閃即逝，所以要「捉」，即是立刻記下。這沒有什麼技巧，純粹寫下或記錄在手機中，否則轉頭就會忘記，白白讓靈感從自己的指縫間流走。不少創作人都有睡醒後靈感乍現的經驗，日常生活中也會突然出現有趣的想法，未必即時有用，但及時記下作儲備，就可豐富靈感的資源庫。開始填詞後，先將所有想到的都列點記下，進一步按主題聯想推敲，整合抽象的意念，就是活捉靈感的方法。

2.5 步驟五 動筆填詞

填詞的準備功夫完成，現在你要有：

- 書寫／記錄工具

- 小樣底稿

- 小樣電子檔

- 可以聆聽／播放小樣電子檔的設備

- 你的頭腦

萬事俱備，我們一起開動！

2.5.1 創作次序

填詞和寫其他文體不同。以散文為例，一般由首段寫起，順內容脈絡而下。歌詞則不同，有人先寫副歌、有人先構思主題句、有人從小樣給予最強烈感覺的段落開始。這方面沒有必須依從的法則，只要能交出一份完整的歌詞，填好旋律中每個要唱字的位置就可。

至於本人，絕大部分作品如寫文章一樣，從歌詞的首段（A1）首句下筆。原因包括：

- 我擅長寫散文，也思考和實驗過怎樣將作文的方法套用於填詞上。從首句開始寫，比較容易與精準地安排內容的起、承、轉、合，就如構思散文的引言、發展、轉折和總結，力求作品有嚴緊的結構。

- 這方式是我的習慣，但不是最容易入手的方法，因為要成功踏出第一步，強迫自己從首句寫起，是具難度的挑戰。許多業餘詞人往往因為想不到第一句而停下，加上沒交稿死線的鞭策，在苦思無計後就放棄，把歌曲擱在一旁。我會「明知山有虎，偏向虎山行」（只是針對創作而言），所以不會計較第一句是否難寫，也盡辦法面對和克服，不會逃避。我知道就算開始時先跳過正歌不寫，其實最後都是由自己處理，而且不按邏輯順序去寫成一首正副歌、轉折段和主題句也緊密扣連的歌詞，難度跟從頭開始不相伯仲，倒不如鍛鍊自己突破首句的能力。

- 一般的思考過程，順序是最符合邏輯的，因為逐步向前走，可以清晰顯示路徑，避免內容和情感前後矛盾或不合理地發展。尤其寫有故事性的歌詞或合唱歌，按邏輯構思可以減少內容散亂和主題不明確的情況出現。然而喜歡意識流寫法或以跳脫思維表達內容情感的作者，就不會愛用處理散文的方式填詞，會以類似寫新詩的手法無拘束地創作。

不少快歌或跳舞歌曲，內容是沒有脈絡的，這類歌較重節奏和氣氛，歌詞只要符合歌手形象、遣詞用語具時代感、有趣或易記就可，有具吸引力的主題句最為重要。這就不須理會思維邏和聯想次序填詞，可以由自己最有感覺的段落或句子開始。

2.5.2 開始方法

呆坐半晚，吃過三餐也沒有寫 A1 的頭緒？可以按主題需要參考以下我常用來設計 A 段內容的方法：

由起興開始

這是《詩經》常見的表現手法，寫流行歌詞也合用。「興」 是詩六義（風、雅、頌、賦、比、興）之一，意指借其他事物烘托主題，類似間接描述和象徵，用以引起受眾的聯想。《詩經》有不少作品用興的方法開展內容，如《桃夭》由眼前茂盛艷麗的桃花聯想到女子出嫁：

> 桃之夭夭，灼灼其華。
>
> 之子于歸，宜室其家。
>
> 桃之夭夭，有蕡有實，
>
> 之子于歸，宜室其家。

桃之夭夭，其葉蓁蓁，

之子于歸，宜其家人。

填詞可參照這手法，在 A1 起興，以跟主題有關或有共同特色的意象開始。意象可以是物件、景色、情境，表面上並非刻意交代內容，其實是有計劃地透過氣氛烘托，帶引聽眾聯想，領他們走進詞人預設的想像空間。

例：【附錄 7】《揮之不去》
A1 「月明亮／ 難望眾生靠近／ 花暗香／ 怨俗世卻未聞」

歌詞沒清楚交代這是否歌者眼前的景色，歌曲的主題也不是要寫自然現象。我在首段用月和花起興，寫月雖明亮但只能高掛天上，花正盛放但埋怨無人知道，以烘托全曲淒冷孤寂的氣氛，並營造浪漫幽怨的氛圍，引聽眾聯想到人生的無奈。

由交代主題思想開始

一般流行曲大約四分鐘，篇幅有限，所以內容要聚焦。歌詞可以在 A1 概括主題思想，直接向受眾清楚交代作品要傳遞的信息。這方法的好處是可以劃出明確範圍，提示自己其他段落都要為 A1 服務，不能偏離主題和自相矛盾，在歌詞的末段盡力首尾呼應，加深受眾的印象。這方法就像把首段當為河道的源

頭，其他段落是分支，總結時將所有河水集中一起流入大海。

例一：【附錄 1】《心動不如出動》
A1 「世界太迷人／ 秒秒也簇新／ 最怕太平凡／ 抗拒太安份」

這是全曲的中心思想，其後的內容都是寫可以用什麼方法和態度擁有積極、充實和不平凡的人生。

例二：【附錄 5】《重生的心聲》
A1 「過去已全放開／ 無懊悔／ 無怨恨／ 世界帶來變更／ 求美善／ 求信任」

這數句開宗明義道出整首歌的思想綱領，直接坦白交代歌者的人生態度。

A2 「聽聽鳥兒叫聲／ 如訴說／ 如唱詠／ 似要眾人細聽／ 誰創造／ 誰決定」

這段呼應第一段正歌的開首，以生活化的例子具體說明 A1 全曲的中心思想，其他內容則是講述歌者懷抱 A1 和 A2 的人生態度後，在思想、行為、人生目標各方面有什麼改變，如何重生。

由故事開端寫起

如要用歌詞說故事，或整首歌關於一個故事中某個情節（如初見至相戀／由入學至畢業／由失敗至釋懷），可以直接由故事開端的情境、心情、行為、情節等寫起，不必轉彎抹角，把握時間帶出故事場景或主角。

例一：【附錄 8】《酒後的心聲》

這首歌順序寫男主角在夜店遇到投契的對象，但當晚錯失了表白的機會。二人再見的時候，女方變得冷漠，明顯在迴避，男主角唯有借酒澆愁，強裝灑脫離去。A1 由「後悔初見」至「才明白失去的意思」直接由男主角向聽眾說明與女方的關係、二人相遇卻沒進一步發展的原因，是整個故事的背景。「不哼一聲／傷痛自知」是男主角面對機會錯失的態度和感受，加上 A1 其他內容，反映了他的性格和人物形象。歌中的故事用這方法開始，再順脈絡發展，是最簡單的敘述手法。

例二：【附錄 21】《女生的說話》

A 段由第一句就開始說故事，以第一身角度交代時間、環境和境況，每句內容都將事情的發展向前推進，並帶出了故事中三個角色：主角、他和小貓。

說故事當然也可倒敘，由故事的結局開始寫，但要更留意內容結構和鋪陳，精煉地以有限字數交代每段的時間點，令聽眾明

白，不覺混亂。

由寫景開始

先描寫歌者身處的環境或眼前的景色，有利帶動全曲的情調和氣氛。

例：【附錄 9】《天塌下來也能睡》
「望／望遠處的街燈發亮」讓聽眾知道是傍晚時分，天開始黑，再配合予人舒適感覺的旋律，營造寧靜和閒適的氣氛後，才以「置身於家中沖了咖啡」至「就擠些空間消除疲累／自然陶醉」寫主角在這環境中的行為和心情。

由抒情開始

歌曲開首直接抒情，讓籠罩全曲的情緒率先爆發，或從開首就讓主角向聽眾吐露心聲，營造直接坦率的感覺。

例：【附錄 12】《男人的浪漫》
A1 第一個字是「劫」，如果歌詞有標點，這句會是「劫！」。「劫」表面是形容詞，但放在這位置是讓歌手在歌曲開首即抒發男士因為生活擔子而筋疲力竭的心情，再引申往後的內容。

說說題外話。只有一個音開始的歌是頗難寫的，因為一個字要

意思完整又合音，其實沒有太多選擇。讀者可以看看首句是一個字的粵語歌，常見用字多是他／她、天、問、風、夜、願、夢等字，故此要用字既有實質意義，又有新意和配合主題，真的要多花點心思。

由角色描寫開始

歌詞如果有故事角色、描寫對象或是歌者的寫照，可以考慮由刻劃人物開始，有利聽眾隨歌詞想像角色或歌者形象，增加代入感，並從該角色的角度去感受歌曲內容。

例：【附錄 15】《尋找彼得潘》
A1 整段是描寫「彼得潘」這個角色。聽眾從歌名不一定知道「彼得潘」是什麼，於是我先讓兩名歌者描述這個角色的特點、動作和性格，到「今天卻無奈變得技窮」才轉折到 B 段説明現實的無奈。我故意用 A1 引起聽眾的好奇和聯想，直至全首歌最後一句「何妨就笑着盡情跟 Peter Pan 放假」才揭示原來歌者羨慕的是戲劇中那會飛、充滿好奇心又永遠長不大的小飛俠。這安排既可以讓聽眾到最後一句產生恍然大悟的感覺，也令全曲首尾呼應，內容結構更嚴謹。

由自白／説話開始

自白與上文提及的抒情很相似，分別是抒情可以透過主觀或客

觀角度寫，自白是從歌手的主觀角度表達。大多數流行歌詞是以主觀角度敍事抒情，因為這樣等於歌手直接向樂迷吐露心聲，憑歌寄意。

自白例子：【附錄 19】《真愛配方》

A1 以歌者的角度道出失戀後的行徑、心情和影響。以歌者的身份自白，感染力會比客觀描寫更大。

説話例子：【附錄 20】《爸爸放心我出嫁》

這歌是姜麗文給父親的禮物，A1 是她對父親説的話，直接表明心意。就這項目而言，以自白切入是最能打動歌者而又符合情理的設計。聽小樣的時候，已知道姜麗文在作正歌時，第一、三、五、七句的開首兩個音很大機會是想到「爸爸」二字，所以我就順理成章地以歌手的主觀口吻創作了。

2.5.3　怎樣寫合音的歌詞

很多人想知道填詞合音的秘訣，但我必須先跟讀者説一個事實。如果沒有判斷用字是否合音的天賦能力，填詞會十分困難。先不談字的聲、韻、調，如果單憑唱名（Solfége），不論哪個調性（Keys），即 Do、Re、Me、Fa、Sol、La、Ti、Do'八個音，你能否聯想到同音的字（廣東話／普通話）？先不要看例子，在下表填寫你認為合音、可唱的字：

唱名	廣東話例子	普通話例子
Do	情、琴	誰、培
Re	令、上	默、就
Me	在、樂	是、樣
Fa	最、器	眾、聽
Sol	終、真	算、音
La	動、願	班、東
Ti	被、夢	每、備
Do'	看、見	向、痛

以上的測試不要求讀者懂得廣東話和普通話的調值和語音系統，純粹用來粗略判斷個人的聽力和音樂感。有人不知道廣東話有九聲六調，也説不出普通話四個聲調的高低升降變化，也能填到合音動聽的歌詞，這是因為天賦的旋律感使然，單以本能就可憑音樂想到發音調值相同的文字。

旋律千變萬化，有大小調（Major Scale & Minor Scale）之分，又有上行及下行半音階（Chromatic Scale），即 Di、Ri、Fi、Si、Li 與 Te、Le、Se、Me、Ra。由於填詞人不須看樂譜，只靠聆聽小樣創作，所以只要有音樂感，憑聽覺掌握到主旋律的高低、拍子、分句，不懂樂理也行。

如果你對上述的測試感困難，或者作品常被認為不合音，那應

該先以後天力量和方法彌補先天的不足，有系統地學習樂理視唱和粵普發音才嘗試填詞。如果你的音樂感足以判斷不同的音調，但仍常常想不到合音的字，有可能因為識字的數量不足，或單憑聽力未能準確掌握語言的調值和調類，那就宜認真學習廣東話及普通話的聲調系統。

世上無難事，遇到天生音樂感不足又因喜歡文字創作而填詞的人，我不會貿然勸退，因為將勤能補拙、皇天不負有心人的情況絕對有機會發生。就算學過還是不行，至少曾盡力為興趣或夢想而付出，也就無悔了。

2.5.4 關於押韻

提到語言學習，範圍必定包括聲、韻、調。歌詞是否押韻，其實與字音的韻有關。

韻母

粵語的音節包括聲母、韻母和聲調三部分；普通話的音節則有聲母、韻頭（介音）、韻腹、韻尾和聲調五部分，將韻頭、韻腹和韻尾合併，就是韻母。

所謂押韻，指兩個或以上的字，韻母相同。詞是韻文的一種，句末的字韻母相同（或相近，但要視乎情況），都可稱押韻。

例一：【附錄 2】《愛不怕》

A1「怕」、「芽」、「瑕」、「查」是押韻的字，韻母同樣是「a」。

例二：【附錄 8】《酒後的心聲》

A1「意」、「時」、「思」、「知」是押韻的字，韻母同樣是「i」。

一定要押韻？

由上可知，只要找到同韻的字，填於每句句末就可押韻。至於怎樣找押韻的字？有人天生具語音敏感度，即使不懂聲韻，也自然想到同韻的字。

倘若沒有這方面的天份，想知字是否同韻，可查閱字典，看看拼音。如「他」粵音是「ta」，韻母是「a」，拼音右上角有個數字，那是聲調。故此，以「a」為韻母的字，如句末是「拿」、「花」、「啦」等句字都可跟「他」字結尾的句子押韻。普通話也一樣，找到相同韻母的字就可押韻。

有關粵普語音知識，讀者應閱讀語言專書或教材，本書不作詳述。不過我聽過不少填詞愛好者說要自己編天書，分門別類寫下同韻的字，令我費解，因為坊間早有完備的資料，不必再為收集同韻字大費周章。需要翻查哪些字屬同一韻母，粵語可參

考黃錫凌著的《粵音韻彙》，普通話則可參考由中華人民共和國教育部、國家語言文字工作委員會發佈的《中華通韻》。

至於流行歌詞是否應押韻，見解因人而異、因歌而異。本人填詞，除非有「不可抗力」，否則會力求押韻，但不代表每句都要押韻，要視乎旋律。不要機械式將同韻的字塞進每句句末，然後從同韻的字義反向構思各句內容，這是本末倒置，自我劃限，窒礙創意。理想而言，應先有構思，再思考如何以文字表達，這才是創作，否則真的如玩填字遊戲，想寫出內容充實、有組織結構、情感自然的歌詞就更難。坦白説，「腦閉塞」的時候我會找同韻的字以助構思，但不會未想好內容就先定句末的字。

每首歌哪句要押韻，是否每句都要押韻，沒有規限。押韻的位置，靠詞人自行判斷，可以每句句尾、每段偶句、全段有一句不押韻也可，效果好壞與詞人的音樂感和語文能力有關。

判斷詞作水準，不能單憑是否押韻定論，用韻的手法只是其中一個參考準則。不押韻的歌詞也可言之有物、感動人心、風靡流行；相反，一味追求詞作韻律工整，不代表就能提升作品質素，也不是押韻的歌就必然動聽。故此，能否高明地判斷是否和怎樣押韻，跟詞人的專業水平有莫大關係。

現在，讀者對押韻應該有更深入認識了，是時候説明我為什麼

力求押韻：

原因一：有利記憶和傳播

流行曲要流行才有意義，預設受眾是普羅大眾。普羅大眾各有不同的接收和記憶能力，如果歌詞押韻，歌曲會較易令人覺得「順耳」和「入腦」，方便聽眾接收和增加產生共鳴的機會，有利傳播、傳唱、流行和傳承。

原因二：有助歌手熟記歌詞

華語流行曲的曲式越來越複雜，歌詞字數又越來越多，歌手記歌詞無疑越來越難。歌詞押韻，有利記憶，有助歌手錄音時吸收、思考和消化文字內容，演唱前要背歌詞也比較容易。縱然錄音可看歌詞，演出場地也可能有提詞機，但歌詞其實都要透過記憶和思考才能流露相應感情，所以我會從歌手的實際需要而考量，力求押韻。

原因三：符合體制和專業要求

我是專研及教授中國語言文學的詞人，所以對個人作品的遣詞用字有嚴格要求。這不是自虐，而是應該的，因為我有這方面的能力，就應盡量發揮，才算珍惜每個機會。

我在第一章談過，詞是韻文的一種。故此歌詞押韻，只是符合體制的基本要求，也是職業詞人都應掌握的技巧。除非有特別構思或符合製作人要求的演唱效果，否則我不會隨便放棄押

韻。詞人的角色是為歌曲構思歌詞，這是專業能力，不押韻、不合音的歌詞很多人都能寫，如不少沒嚴謹押韻的二次創作也有神來之筆，而且大深歡迎，但專業詞人還是應有作品水平要求的底線，底線不能太低，因為力求達標和追求完美是創作人應有的態度。如果沒有用字用韻的要求，那人人都可從事填詞工作，世上何必再有專業詞人？

原因四：追求成功的喜悦

絞盡腦汁，成功向難度挑戰，達到自己的要求（包括押韻），那開心的感覺是我的寫作目的之一，也是在創作路上攀山涉水地前行的原動力。寫一首歌，要解決的問題不只用韻，不過積累一定的經驗後，填詞押韻已成為本能，已不再是惱人的事。

2.5.5 怎樣寫鈎連句？

我在 2.2.2 已説明什麼是鈎連句（Hook Line）。鈎連句可説是歌曲的「點睛位」，最理想是動聽、易記、吸引、有創意和凸顯全曲主題。縱然創作人要有力臻完美的追求，但也要接受世事沒有十全十美。故此能夠精明選擇主題句的位置，所寫的又能獲監製接納已算成功。至於能否發揮鈎連吸引聽眾的預期作用已是後話，事實上也不會每次如詞人所願，因一句嘔心瀝血想出來的鈎連句就令歌曲深入民心。

位置

鉤連句沒特定位置，有時監製會先交代 Hook Line 的位置或哪幾句要特別加強語氣，但大多數是由填詞人聽小樣後自行判斷。設鉤的位置一般而言可以在：

· 副歌：首句／首兩句。由正歌轉折至副歌的旋律一般有情緒爆發的感覺，所以副歌開始的句子往往感情色彩最濃烈，也最「搶耳」。善用這位置設鉤連句，可以進一步渲染情緒，增加令聽眾注意、感動和共鳴的機會。不是所有副歌的第一、二句都是最適合寫鉤連句的位置，副歌其他地方也可以，要因應每首歌獨立判斷。副歌一般都會唱數次，所以讓鉤連句隨副歌重複出現，就能一次又一次打動聽眾，提升歌曲感染力。

· 結句：有些歌曲可能在唱完最後一次副歌後，會多唱一句結尾。安排鉤連句在這位置，可以揭示主旨，表達歌者對未來的盼望或總結全曲內容。結句同時是鉤連句，可以在歌曲完結前緊繫聽眾，加強他們對歌曲的記憶，往往有餘音不絕，引發聽眾深思的效果。

· 任何位置：如果在副歌找不到任何設鉤的位置，於正歌也可，只要合音、合意和合理就行。

構思

構思鈎連句時，可以從以下各方面入手：

- 概括主題

- 表情達意最強烈的短句，一般直接抒情，讓人一聽就明

- 歌者直接跟歌曲受眾或內容對象說話

- 如口號般「順口入耳」又符合主題

- 如在全曲最後一句，可以是歌者唱完整首歌的結論或省悟，也可以是故事的結局

2.5.6 如何取捨內容

歌詞內容的扎實度能直接反映詞人的功力和經驗。內容不夠扎實，意思可以是：

- 內容空洞、結構鬆散

- 內容雜亂無章、自相矛盾、前言不對後語

- 內容太多、失去重心、沒有焦點

- 內容偏離主題、題材與主題無關

不少填詞新手往往因以下原因，導致取捨和內容時出現問題：

- 非常重視得來不易的創作機會，渴望以一首作品完全表現自己的創意，急於向受眾分享腦海中的所有題材。

- 忘了歌曲有時長限制，意圖在數分鐘內交代一個複雜的故事。

- 忘了歌詞是為歌手而寫，只是從自己的角度、需要和感受作構思。

我看過太多新手的詞作，都像在寫自己的前半生，似要將所有成長的鬱悶、懷才不遇的挫敗、為世所迫的怨恨、情場失意的刺激、人生空虛的寂寥都擠進同一首歌中，最後成了四不像，既無法深入細緻地表情達意和敍事描寫，內容又過份龐雜，嚴重影響主題清晰度和作品感染力。

要避免上述情況，除了要學習如何按主題構思內容，懂得取；更重要是忍心捨，放棄次要或不重要的題材。例如：戀愛故事不用由相識說到白首，可以只寫最刻骨銘心的片段；諷刺時弊的不要將所有社會問題和感受都寫進同一首歌中，宜聚焦描述一個現象，就同一現象表達看法或感受；同一主題如果有許多東西值得寫，那就只寫自己最熟悉或感受最深的事物。

2.5.7 掌握敍事角度

不少人都會在寫作時出現敍事角度錯置或混亂的問題。要判斷敍事角度，簡單而言可想想內容來自第一身角度的陳述，還是以第三身角度去寫。

第一身角度，又稱主觀角度、主觀視角：

- 內容和情感從「我」的角度出發，詞人可以將「我」當作自己／歌者／故事主角。如果歌曲有特定對象，詞人就代入歌者的身分，主語是「我」、「我們」，特定對象是「你」、「你們」。若內容涉及第三者、局外人物或特定對象以外的人物，就稱「他」、「他們」、「她」、「她們」、「牠」、「牠們」、「它」、「它們」、「別人」、「那些人」等。

- 好處一：歌者和聽眾可以代入歌者的身份，提高投入感，較易引起共鳴。

- 好處二：歌者以第一人稱唱出歌曲，直接向聽眾敍事抒情，聽眾會產生歌者正在向自己憑歌寄意、吐露心聲、親身剖白的感覺。讓聽眾想像是歌中的「你」，自己是歌曲的特定對象，這樣更易被打動，從而增加內容的感染力和說服力。

- 好處三：歌手較易投入以主觀角度寫的歌詞，增加歌詞

得到共鳴的機會。 由於上述的好處，許多歌曲都以第一身角度去寫，也是詞人新手較易掌握的視角。

必須注意，歌詞中不一定要出現「我」字才屬主觀視角，因為如全首歌是單一視角，如歌手講述自己在樂壇的感受，那整首歌詞都是就歌手的角度而寫，就沒必要多此一舉用「我」字去表明視角，除非要強調語氣。歌詞有字數限制，用字要精煉，應盡量避免讓沒必要的字詞佔用作品空間。

例一：【附錄 3】《戰勝舊我》
開首說唱 Rap 1 部分已有「我極其任性」，正歌、副歌和轉折段都以「我」的視角去寫。

例二：【附錄 4】《世界盡處沒顧慮》
全首歌詞沒有出現「我」，但從語氣可清楚知道歌者以第一身角度敍述外遊經歷，B1 和 B2 的鈎連句「幻變的天際更要認真相對/ 世界盡處不必多顧慮」是直接道出自己的人生觀。

第二身角度，又稱第二視角：

這角度比較抽象，我舉例說明。假設故事主角是白馬王子和你（這裏指讀者），然後我寫「他正來看你」、「他叫你忘掉舊愛」、「他拿着送你的玫瑰花」。這時候，我的身分如一個旁

觀者或說書人，告訴你白馬王子的行為。我的視角既不屬白馬王子，也不是從你而來的，就是第二視角。

這敘事角度較常在戲劇出現，作者安排旁白告訴觀眾劇情發展，跟觀眾互動；或刻意將某角色抽離向觀眾說話，營造氣氛。例如一眾角色在圍坐吃飯，突然其中一人出戲，轉頭向觀眾（或鏡頭）講述其他劇中人的行為或預告情節發展，這個角色的對白就會由第一身變成第二身角度。

流行歌詞很少用第二身視角，原因包括：

- 歌者要由第一身變為第二身，受眾會感到混亂，搞不懂歌者以哪種身分演繹歌詞。

- 由第一身或第三身視角變成第二身，受眾（包括歌者）會突然出戲，思路和情緒被打斷。

- 流行歌詞篇幅有限，沒空間就第二視角的出現作鋪墊或解釋。

- 流行歌詞的受眾是普羅大眾，不宜用複雜的視角敘事、描寫和抒情。

第三身角度，又稱客觀角度、客觀視角、全知角度、多重視角：

歌者以旁觀角度敍述，像一個冷靜的局外人，並非所述事件中的任何角色，有利自由靈活地表達內容。

例：【附錄 15】《尋找彼得潘》
A2 歌者唱「大眾批判已成習慣/ 拘謹的過活/ 誰願放空」時，是以客觀視角看他人的行為。

就歌詞而言，最常出現的問題是填詞人正用第一身視角寫作，特定對象應是「你」，但突然有某些句子出現第三人稱「他/ 她/ 牠/ 它」，內容卻並非涉及其他人；又或原以客觀全知的角度講述有關「他/ 她/ 牠/ 它」的事，但又在不涉及第一身和第二身角度時出現了「你」，都是因為詞人沒準確判斷和拿捏每句每段的敍事角度。

同一首歌的敍事角度可因應內容表達需要而改變，但轉變必須自然合理，讓別人聽得明白，歌者分得清楚，才可以有效傳遞訊息。

例：【附錄 15】《尋找彼得潘》
A1、A2 中的「他」都是指 Peter Pan，兩位歌者是以客觀角度描述 Peter Pan 的特點和處境。

2.5.8 書面語和方言

一直以來，寫流行歌詞應用書面語還是口語，是糾結在不少詞作者心頭的問題。特別是粵語歌，因為以方言演唱，所以口語跟書面語有很大分別。至於普通話歌，基本上已是書面語，因此不會出現太大矛盾。然而普通話歌也可以填方言字詞或口語化的潮流用語，所以並非完全不用顧及語言問題。

中文流行歌詞的用語，並非全由詞人決定，因為涉及資方意願、產品銷售地、歌手和詞人的表現風格、歌曲或歌手的市場定位、時代潮流等因素。除非資方和監製特別說明，否則自上世紀九十年代開始，香港出品的粵語流行曲，主要用書面語寫，但也有因應內容和表達需要全用口語或夾雜口語而寫的作品。

在創作的世界，許多事情沒既定法規，要因時制宜與因事制宜。不過，倘若詞人能夠同時掌握和靈活運用口語及書面語，絕對有利寫作和提升自己在職場的競爭力。

我無法代讀者決定表達方式和寫作風格，但我會羅列書面語及方言口語的利弊給讀者參考：

	利	弊
書面語	1. 不受地域規限，方便所有懂中文的人理解歌詞內容 2. 因時代而產生的變化相對口語少，有利傳承 3. 行文用字較易予人正規和典雅的感覺	1. 以方言為母語的受眾，需要時間理解或翻譯歌詞 2. 以方言為母語而不習慣用書面語思考的詞作者，需要時間將意念轉化為書面語，也可能出現文白不清的問題 3. 在方言廣泛應用的華文地區，歌詞不能直接以常用口語表情達意，令受眾有距離感 4. 容易予人造作或刻意咬文嚼字的感覺
口語	1. 表達直接靈活 2. 生活化、貼地，予人親切感覺 3. 使用相同方言的受眾較易接收歌詞的內容訊息 4. 遣詞用語反映語言潮流，具時代感	1. 非使用相同方言的受眾可能完全不明白歌詞意思 2. 用語會因時代和潮流改變，容易讓人感到老套過時，不利傳承 3. 對慣用書面語的作者形成不便，需要刻意查找口語正字 4. 容易予人市井之感

除非有特別要求的項目（如音樂劇歌曲），否則我不會用口語填詞，不過偶有因應情況而使用口語字詞。

例：【附錄 12】《男人的浪漫》

首句「劫／獨個在吃飯」那個「劫」字，是我按旋律想到的第一個字音。由於主唱譚校長希望我寫男人的心聲，所以一開始先讓他以廣東話的「劫」字抒發男士的疲憊鬱悶也不錯，所以這裏沒有用同樣合音的「倦」字，直接寫口語。

2.5.9　修辭技巧的運用

寫歌詞是否要運用修辭技巧，是很個人的決定。由於歌詞大多是獨自創作（在第四章「填詞的迷思」會說明合寫的意思），所以表達手法純屬詞人自主的部分（除非日後被修改）。寫詞可用的修辭手法與其他文體創作相類，本書不作詳述，讀者請自行參考中文修辭和語法專書。至於用哪種技巧、何時用或一首歌要用多少，主要按以下各項判斷：

· 曲風

· 主題

· 內容表達的需要

· 內容氣氛

- 歌手形象

- 專輯風格與概念

- 目標聽眾類別

- 詞人喜好及個人風格

我對寫作素有要求，但修辭手法的多寡與作品素質無關，最重要用得恰當，對內容和感情表達有幫助。然而找我合作的人，許多是因為我有研習和教授中國語文及文學的底子，較重歌詞藝術手法，風格偏學術、文雅、唯美，所以需要這類歌詞時就想起我。鮮明的寫作風格，有利我得到能盡情發揮的填詞工作，可以按文思運用相應技巧，不須刻意避忌或計算。

2.5.10 收結

歌曲的末段或末句，即副歌或結句，跟所有文學創作一樣，最忌「爛尾」。許多填詞新手有過人的創意，題材、構思和文筆也不俗，卻因為忽視了詞作的收結而影響作品整體素質和內容表達完整度。填詞過程縱費盡心神，但筋疲力竭也不要輕視和浪費最後一句，因為末段或末句可以產生以下效果：

- 首尾呼應，讓內容結構更嚴密

- 再次強調主題，加深聽眾的印象

- 揭示主旨，發人深省

- 加強內容說服力，引起共鳴

- 餘音不盡，引發聽眾深思

2.6 步驟六 改歌名

歌詞完成後，詞人須先擬歌曲名稱。一個好的歌名可產生以下效果：

- 加強歌曲吸引力

- 扼要概括主題

- 凸出歌詞重點

- 加深聽眾印象

- 表現詞人的創意和心思

構思歌名可參考下列各項：

- 用鈎連句或鈎連句中的字詞

- 能一針見血道出主題／信息

- 容易記憶

· 吸引受眾注意

· 潮流需要：例如歌名長短受潮流影響，上世紀八十至九十年代香港樂壇曾流行以英文字為歌名，如《Elaine》、《Monica》、《暴風女神 Lorelei》；九十年代又曾流行七個字或以上的歌名，如《幾分傷心幾分痴》、《特別的愛給特別的你》、《是不是這樣的夜晚你才會這樣的想起我》。

填詞人交的只是暫擬歌名，日後可能會因應監製要求而修改。

2.7 步驟七 後期修訂及其他

正如第一章 1.5 所述，在完成錄音之前，監製都可以要求詞人重寫和修改歌詞。無論哪種情況，都要清楚監製要求改的是什麼。如果是重寫，方向和主題跟原來商議的有什麼分別、所交版本有什麼問題以致要重寫、原來的構思有哪些需要保留等，盡量減少要再寫、三寫或以上的不幸。

如果真的被要求重寫，只要你不放棄，監製又沒打算換詞人，那工作機會仍在閣下手中。不要因重寫而過度懷疑自己的能力，因為當中涉及不同因素，不代表一定是填詞人表現不理想。好好汲取經驗，用於以後的工作就行。現時香港流行音樂製作已沒有「開筆費」和「退稿費」這回事，如果詞作沒有錄製或

出版，詞人都無法收取預付稿費，等於沒薪酬。這是行業不良的風氣，但至今仍沒有業界代表就此發聲和提出改善建議。

倘若覺得資方和監製多番要求重寫，而你不想接受，可以提出終止合作，尤其覺得對方的要求不合理（例如沒明確方向就叫詞人不斷重寫）或不確定歌曲是否真的會錄音和出版，就叫職業詞人試寫。這要按情況和經驗判斷，因為任誰也不想與同業傷和氣，影響長遠合作關係，但都要有保障自己的底線。我會在第四章「填詞的迷思」，向讀者分享多一些我面對上述情況的經驗。如果監製只要求修改部分內容，如：

- 多加一段正歌

- 修改部分句子

- 只修改某些字詞

這些情況都要按監製的指示，不宜大幅修改，因為對方已滿意歌詞其餘部分，若改動比對方要求多，可能反而不合對方心意。我明白文學創作有整體考慮，「牽一髮而動全身」，然而職業詞人卻要有「不動全身而牽一髮」的能力，這就是詞人的專業和價值。

不要期望會因為歌詞而改旋律，因為牽涉作曲與和弦，不是簡單的事。除非監製或歌手很喜歡詞人的用字，改音又不「撞

chord」，才會刻意遷就歌詞的聲調。

如果對方想改變的是歌詞的韻，例如覺得原本用的韻唱出來不好聽，想試別的韻，詞人就要有心理準備進行大幅修改，因為每句用韻不單影響韻腳（每句最後的字），也極有可能影響句子原本的內容。要保留原有構思、內容脈絡和每句意思的情況下改韻，就要考驗詞人的功力了。

對方任何修改建議，詞人都可先作解釋和提出疑問。詞人的意見應受尊重，但不代表作品寫了出來就不可改，因為流行歌曲是集體創作，歌詞只是其中一環，為了順利出版、團隊順行完成製作、歌手能對歌詞產生共鳴，詞人需要適度妥協，這是行內常有的現象。業餘創作當然可不斷嘗試和修改，至於職業填詞何謂「適度妥協」，每個詞人都有自己不同的準則，也可能因不同項目的性質而異。

詞作順利出版後，不論職業或業餘作品，如符合當地的版權保護條例，就要跟進版權登記的事宜。「自由身」的詞人要自行負責，製作公司合約詞人才會有同事代為處理。

第三章

作品剖析

看過了我的填詞方法和習慣，也許讀者已蠢蠢欲動，要找一首歌大展身手。如果你有這樣的學習熱誠和衝勁，我會替你高興，因為願意親身實踐才能知道別人所教的是否合用，也一定可以從中汲取有助進步的經驗。

你可隨意找一首聽不明白的外語流行曲，當作小樣聆聽，練習在沒有原版歌詞的影響下寫新版歌詞。完成後最好親自或找朋友演唱和錄音，再聽聽效果。詞要好聽和好唱才行，單單自覺滿意並不足夠，因為流行曲必須經過歌手演唱與受眾聆聽兩大考驗，才知是否合格。接着，如想嘗試改編歌詞，可以找同一首歌的原版歌詞，閱讀翻譯，再用中文二次創作，感受處理改編歌詞的難易。

為進一步說明創作與填詞方法，讓讀者清楚了解詞人工作實況，我選了五首自己較滿意及印象較深刻的作品，詳盡剖析它們的創作經過，又記錄了寫每首歌的思路和情緒變化，更會揭露曾面對的困難與解決方法。讀者不妨先找示例歌曲當小樣聆聽，然後按每首歌的創作要求逐首試寫。有了親身經驗，再看我的分析，就更易明白理解。

請勿拘泥於是否接受或喜歡我的作品，因為現實中的填詞工作都不會每次遇到自己擅長或偏好的曲風，也一樣會接觸到小樣歌詞。假設自己是職業詞人，接了本章的所有工作項目，親身嘗試，從中體驗創作的困難與樂趣。

以下會根據工作實況記錄各首歌詞的來龍去脈，説明我於每個步驟的構思、解説各段的內容設計和寫作手法，還有錄音概況和出版感受。由於我習慣從首句開始寫，所以示例全按思考的順序記錄和説明。

示例一【附錄 6】《蝶戀花》

創作要求及説明

- 製作單位選了一些膾炙人口的華語歌，改編後由譚校長（譚詠麟）主唱

- 本曲是改編自周杰倫、費玉清合唱的《千里之外》，普通話改為粵語，合唱改為獨唱

- 歌詞要保留古典風格

- 內容不能偏離原版主題，改編詞要得版權持有人同意才可灌錄

對是項工作的想法

- 很開心有機會填周杰倫寫的曲

- 方文山詞作水平之高得到公認，我寫改編詞，水準即使難以超越也不能有太大差距，因為聽眾一定會比較。為

此我有填好這首歌的動力，也想盡力為譚校長寫出令人滿意的粵語版本。

- 我對創作中國古典風格的歌詞有信心，也知道歌詞既要有詩情畫意，但不能予人過時老套的感覺。

- B 段的旋律要填合音的粵語詞不太容易，要有心理準備在這段落多花時間和心思。

工作過程實錄

先聆聽原曲，分析旋律結構

- A 段有不少五言句，比較難填，因為文句既要精煉整齊又要言之有物。

- B 段旋律較難熟稔，要填合音的粵語詞有難度，要特別注意，並有心理準備為這段多花心思和時間。

- 曲式是 A1 ／ B ／ C ／ A2 ／ B ／ C ／ C

看原版演唱視頻及閱讀歌詞文本數次，分析改編注意事項

- 內容要關於送別或分離，故事中人相隔千里。

- 歌詞要具濃厚古風和詩情畫意

- 歌詞要有意境

- 決定將原版由兩名男歌手合唱的角度和內容，改為以男歌手一人角度向聽眾親述悲傷的愛情故事。

- 歌曲整體氣氛不算太沉鬱，副歌有激情位，風格要浪漫唯美，所以歌詞語調不宜過份哀傷，要含蓄表達。

- 可嘗試表面是充滿詩意的愛情故事，用暗示方式交代故事真相。

- 要自然、恰當、合理地運用古典文學表現手法寫流行歌詞，希望藉流行曲引起聽眾對文化和文學的興趣。

醞釀創作情緒，讓自己投入古雅的想像空間

- 翻閱《宋詞選》，閱讀與別離、思念、愛情有關的作品，讓自己產生因離別而傷感的情緒。

- 想像自己是故事主角，代入歌者身分。

開始構思作品主題

- 我覺得詞牌《蝶戀花》有浪漫淒美的感覺。蝶舞花間，表面是春天充滿生機的景致，但如蝶不捨容易凋謝的鮮花，隱喻傷感的結局。我也聯想到莊周夢蝶和梁祝化蝶的虛幻，決定用訴說如「蝶戀花」結局的愛情為主題。

- 查找相同詞牌的作品，包括晏殊、歐陽修、蘇軾等名家的詞作，看看有沒有能引發聯想的素材。

- 嘗試從「蝶戀花」字面的意思開始，思考這詞牌名稱如何與愛情、離別、傷感拉上關係。

- 其時譚校長剛在內地文化綜藝節目唱了改編蘇軾詞作的新歌《定風波》，反應很好，可以讓他在這首歌延續蘇軾的情懷，相信會令他更易代入歌詞。

- 閱讀蘇軾所有跟愛情和思念相關的詞作，特別從《少年遊‧去年相送》、《江城子‧十年生死兩茫茫》和《蝶戀花‧花褪殘紅青杏小》中尋找有助構思的意境。

- 我的作品不能只敍述愛情故事，要有感動校長歌迷的元素，要將歌手給樂迷的信息寄託於詞中。

- 考慮以《蝶戀花》為歌名。由於這詞牌的特色是一韻到底，為符合要求，決定全首歌詞不轉韻。

寫 A1

- 全部五字一句，結構非常整齊，各句小節的劃分都是
 ＿＿／ ＿＿＿／ ＿＿＿／ ＿＿，因此文句要精煉。

- 要善用歌詞空間，盡快交代故事細節。

歌詞	構思	技巧
門外垂綠柳／ 簾下迎白晝	「蝶戀花」讓人想到春景，所以決定從寫景開始，先帶聽眾進入故事場景。	1. 剛好想到對偶句，有古典優美的氛圍。 2. 用簡潔字詞交代了環境、時間、季節。
她到過沒有	要讓故事角色（歌者和她）盡快出場	歌者直接提問。用他不清楚女主角的行蹤，感到疑惑，引起懸念。
情重緣未夠／ 歎思憶困憂	1. 用古典語氣道出事件和感受 2.「歎」、「困憂」表明歌者心情的鬱悶 3.「思憶」顯示是過去的事情	「情重」與不足的緣份對比，凸顯反差。
春看作清秋	將風光明媚的春日看成蕭瑟的清秋，暗示歌者不快樂。	以具體行為反應描寫心理
濃霧人倦透／ 眉目才漸皺／ 風掃過韆鞦	1. 繼續寫歌者的心情 2. 表面仍是春日的景致，但暗示歌者在訴說傷感的故事。	1. 以身體狀態和面部表情具體表現他因愛情而煩惱 2.「濃霧」符合春季天氣，由原本光明美好的景色變成驟來的濃霧，改變原來的氣氛。 3. 出現「濃霧」、風掃動韆鞦，又有垂柳，暗示女主角以特別方式出現，貫徹懸念。
情像蝴蝶舞／ 難望停在手／ 情目送便走	呼應春景繼續描寫，但揭示內容關於已逝的愛情和歌者的不捨。	隱含「化蝶」的典故，暗示女主角已離世。

完成 A1 後，確定歌詞有三層主題

- 第一層：表面是有情人傷感別離卻可重逢的愛情故事。主角在等待期間信守承諾，二人至死不渝，呼應原版主題。

- 第二層：有情人別後可以重逢，戀愛、蝶、花皆是比喻，道出歌手對樂迷的承諾，繼續歌唱事業，珍惜共聚時光，盼望歌迷明白他的心意。第一、二層內容是歌詞的明面。

- 首兩層主題已可滿足內容要求，但既然 A1 有可以作為暗示女主角結局的伏筆，所以我構想了第三層主題，寫主角對妻子念念不忘的故事，向蘇軾的名作《江城子·十年生死兩茫茫》致敬。不過由於調子哀傷，只會全用暗示和象徵描述，可說是歌詞的暗面。

寫 B

- 延續 A1，要在本段清晰讓聽眾知道歌者因別離而有情緒起伏。

- 有許多唱音連續相同的位置，不容易填合音的粵語字。

- B 段會重唱，所以要同時配合 A1、A2 的內容。

歌詞	構思	技巧
察暗處／ 永欠她觸碰／ 轉眼見塵厚	1. 先集中思考第一句可用的字詞 2. 看到電腦鍵盤上的灰塵，聯想到自己的潔癖，不會觸摸鋪滿灰塵的地方，尤其暗角位置，因此想到合音的句子，而且「暗」可以成為思考 B 段內容的方向。	多重暗示： ·「永欠她觸碰」暗示女主角不會回來 · 家裏無人打理可見歌者的孤單寂寞 · 歌者肯定她永遠不能再觸摸任何地方，暗示她已離世，靈魂無法觸摸實物。 · 暗處亦可指歌者的內心，沒有了別人的關懷，如佈滿灰塵。
如浮雲飄忽的音信／ 縱聽到猜不透	1. 明確承接第一層的故事發展，清楚表明歌者跟戀人別後的難過。 2. 為第三層主題繼續留下線索。 3. 末句有激情位，可讓歌者直接抒情。	1. 明喻：音信如浮雲飄忽 2.「縱聽到猜不透」配合旋律有滿腔鬱結將要盡情訴説的語氣 3. 第三層主題的暗示：女主角的音信既飄忽又是人無法明白的。

寫 C

· 剛開始想到「承諾」，與首句旋律合音，可以繼續從承諾引申發揮。

· 主要寫二人分隔異地，至死不渝的愛情，不變的思念。

歌詞	構思	技巧
承諾要確守/ 心意如舊/ 盼悄悄接收/ 世界變遷/ 天意如舊/ 已錯過的扁舟/ 承諾要確守/ 驚覺遺漏/ 再渺渺接收	1. 承諾可以是情人間的承諾，也可以是譚校長給歌迷不變的承諾。 2. 兩種承諾都是時日變化，縱分隔異地也渴望可以聯絡溝通。	1. 直接道出歌者的想法 2. 疊字：「悄悄」，為結構齊整，下句相同位置也用疊字「渺渺」。 3. 對比：充滿變化的世界與不變的天意對比，又以天意和心意如舊，形容承諾的堅定。 4. 暗示：「天意如舊」和「已錯過的扁舟」暗示無法改變的結局。 5.「已錯過的扁舟」表面寫景，配合第一、二層內容景色描繪，也可作為第三層內容的暗示。
花開一剎/ 不堪消瘦/ 蝶撲進/ 是永久	1. 最後兩句要與 A 首尾呼應 2. 同時要呼應主題	1.「花」、「蝶」呼應主題，作為內容總結，令結構更嚴密。 2. 典故：「花開一剎/不堪消瘦」，借用李清照《醉花陰·薄霧濃雲愁永晝》「莫道不銷魂/簾捲西風/人比黃花瘦」，以花的消瘦喻滿載思念的歌者，也暗喻美好事情容易消逝，故事主角無法天長地久。 3.「蝶撲進」有一往情深、義無反顧的意思 4.「是永久」呼應副歌首句，強調會信守承諾。

寫 A2

· 一氣呵成，接着寫最後部分

· 可能由於投入了故事情景，所以想到首句「牆內蛾月透」。

歌詞	構思	技巧
牆內蛾月透／ 裙上藍白繡／ 她領掛玉扣	1. 與 A1 一樣是以寫景開始	1. 表面是客觀描寫，按第一、二層主題去理解是細緻描繪女主角，有古色古香的形象。 2. 按第三層主題的角度理解，三句都充滿女主角已不在人世的暗示： · 夜間出現 · 蛾月指蛾眉月，一方面以形狀像眉毛的月亮借代女主角；另一方面蛾眉月是清明節天上的月相，設置懸念，讓人思考為何寫這時分的月色。 · 裙是藍白素色，玉是古代常作祭祀的禮器，有別一般女性與情人約會的裝扮。

長夜人共抱／ 醉生悲與憂／ 今對應莊周	1. 描繪男女主角共聚的浪漫 2. 由於是 A2，要深入寫分離的遺憾與無奈。	1. 表面描寫兩名主角共聚的旖旎纏綿 2. 用典：以歌中的愛情故事對應「莊周夢蝶」，實指一切皆是虛幻，包括愛情，事過境遷就是夢一場。 3. 暗示： ・「今對應莊周」暗示 A2 都是主角的幻想／幻覺，女主角是鬼魂，或只屬男主角因思念而生的幻象。 ・「醉生」暗示「夢死」
琴是誰在奏／ 弦像綢緞幼／ 聲細說不休	繼續寫第一、二層唯美浪漫的情景，又同時暗示第三層的虛幻相聚。	1. 表層仍是充滿詩意的描寫 2. 像絲般幼細的琴弦是明喻，亦同時暗喻二人易斷的情緣。 3. 不休的琴音代表主角的思念與永不改變的承諾，與副歌呼應。 4. 不知誰在奏琴，聲細而不休，暗示一切只是幻覺。
隨夢年月過／ 遙共偕白首／ 陪靜看春秋	1. 總結 A2 2. 強調不變的承諾	1. 直接表達第一、二層主題同偕白首、相伴到老的承諾與期望。 2. 第三層的暗示： ・「夢」表明只是幻夢 ・「遙」暗示二人不在一起，遙距千里，同偕白首只存在於男主角的想像中。 ・用典：中國文學有以最早的編年史《春秋》借代歷史的用法，所以「陪靜看春秋」一方面可理解為二人一起靜看歲月變化；另一方面暗示他們的愛情已成歷史。

寫結句

歌詞	構思	技巧
蝶撲進／ 就已夠	首段副歌的結句是開心的故事結局，最後一次副歌的結句則同時總結全曲三層主題。	1. 直接說明命中相遇已心滿意足，總結第一、二層面。 2. 暗示：即使是易逝的愛情，也一往情深、心滿意足、義無反顧，總結第三層面。

後續事件和感受

· 非常享受整個寫作過程，不過在作品寫完後，我沒打算公開第三層面的主題和構思，因為就流行歌者的需要，歌者和聽眾只要接收和理解第一、二層信息就足夠。我不預期有人會留意、聽懂和探究第三層意思，那純屬個人興趣的設計，因為我一向喜歡充滿隱喻的藝術創作。我心想，待有適合時機才公開第三層主題，想不到歌曲出版兩年後會執筆寫關於填詞的書籍，所以我相信這就是恰當的時機。

· 我原本不打算揭示第三層主題的原因，一來由於內容隱晦，二來擔心主題太沉重和傷感，製作單位和歌手會不喜歡。事實上，錄音前曾改動原稿，已將 C 段「盼冥冥接收」改成「盼悄悄接受」，讓用語沒那麼玄妙低回，更符合第一、二層的內容和氣氛。然而，意料不到並非由我構思的 MV 劇本，竟與歌詞第三層面異常吻合，宣傳文案更說歌曲是向校長主演的經典電影《陰陽錯》致

敬。向《陰陽錯》致敬並非我構思的本意，但事實上整個寫作過程我也不斷想起這電影，尤其校長在戲中拉二胡的畫面，現在有人感受到這詞作隱藏的主題，也不枉我付出的心思。

· 一切巧合也許都來自上天安排。寫這首歌的時候，原不在寫作計劃的第三層內容不斷在我的腦海湧現，促使我於不同段落埋下伏筆，多寫了一個悲劇結局。萬料不到這層內容竟是我人生的預言，因為 MV 面世那天，我的遭遇跟第三層的男主角已一模一樣了。

· 曾有聽眾在社交網絡留言，質疑 C 段的首句應為「恪」守承諾，不是「確」守承諾，讓我不禁佩服聽眾欣賞作品的仔細和非一般的語文能力。沒錯，本來我有三個同樣合音的詞語可選，包括「恪守」、「信守」和「確守」。可是「恪守」雖用字正確，但詞意太強硬嚴肅，會破壞全曲的氣氛和美感。加上歌手給歌迷的承諾不是職務和紀律，所以我不想用「恪守」。至於「信守」，本來也可以，但「信」字字音不夠響亮，放在感情澎湃的副歌，效果一般。故此，我最後用了「確守」，雖然正規而言不會這樣寫，但「確」字音予人堅定的感覺，歌手演唱時吐字又較容易，所以我就交了「承諾要確守」的版本了。

示例二【附錄 14】《某月某日會 OK》

創作要求及說明

- 由譚校長和麥家瑜（Keeva）合唱

- 小樣歌名是《OK》，製作團隊覺得挺有趣，可在新版歌名和歌詞中保留這特色。

- 小樣是普通話詞，以女性角度寫和唱，所以不合用，要寫一男一女合唱的粵語歌，歌詞分配也由我安排。

對是項工作的想法

- 過去曾分別為譚校長和 Keeva 填詞，已有合作經驗。

- 譚校長跟 Keeva 在樂壇的輩份有別，要構思適合二人合唱的主題。

工作過程實錄

先聆聽小樣，分析旋律結構

- 歌曲輕快愉悦，詞要正面、樂觀和積極。

- A、B、C 各段有明顯層層遞進的情緒

- 曲式是 A1／ B1／ A2／ B2／ C／ B3

構思主題、捕捉靈感

- 沒太多考慮就決定以情歌的方向去想，因為旋律讓我有幸福戀愛的感覺。

- 由於歌中要有「OK」，所以先參考「OK」在小樣詞出現的位置，決定在相同句子保留「OK」。

- 「OK」出現在所有 B 段第三行句末，因此我要思考有哪些英文單字與「OK」押韻。

- 由「OK」想到「Café」，再因「Café」聯想到「Latte」，覺得可以從這三個詞語引發想像。

- Keeva 在我印象中是甜美的女生，這種女生應會喜歡喝 Latte（牛奶咖啡），那可以將「Café」和「Latte」跟她拉上關係，而且發生在 Café 的愛情故事應浪漫窩心。

- 為譚校長寫情歌，而且要跟可愛女生合唱，必須為他定一個合適的身分和角度，讓他可以投入，聽眾覺得自然，歌曲也容易產生感染力。

- 想起我為校長在前一張專輯《音樂大本型》寫的情歌《你不會知》。故事的男主角從沒表白，只暗中關懷守護他

喜歡的人。可嘗試將這首歌作為續集，但不能妨礙獨立欣賞。這樣處理應較適合校長和 Keeva，隨即決定內容關於《你不會知》男主角默默守護女主角的後續發展。

寫 A1

· 上半部分的旋律感覺溫婉細膩，適合女聲。

· 下半部分有位置可讓男主角自然地出現

· 這段要帶男女主角出場、開始交代他們的關係、塑造角色的形象。

歌詞	構思	技巧
（麥）藏被窩不伸的懶腰／纏腳邊的花貓撒嬌／如在勸說／誰沒過去／看天光終破曉	1. 旋律適合女聲先唱 2. 如果承接《你不會知》，男女主角是上班族。 3. 甜美女生讓我想到貓，其實那隻貓不時在我的作品出現，如【附錄 4】《世界盡處沒顧慮》和【附錄 21】《女生的説話》，所以不如讓牠也在這作品現身。 4. 想起影劇中的上班族總愛於上班前到 Café 外帶一杯咖啡，兩名主角也可在這場合相遇，所以要先交代女主角要去 Café 的原因，讓聽眾，尤其是校長的歌迷代入 Keeva 的角色。	1. 間接描寫：第一、二、五句寫女主角的情態，也交代了故事開始的時間，為女主角沒精打采地上班作鋪墊。 2. 第三、四句是女主角將身邊的貓擬人，撒嬌如在安慰主人及提她起床上班。 3. 第四、五句直接道出女主角因失戀而不快，但以天光破曉暗喻黑夜已經過去，一切會好起來。

歌詞	構思	技巧
（麥）憔悴孤單擠身 Café／ 仍放不低愛戀痛悲／ 上班都發呆如像洩氣／ 乾一杯 Latte	1. 女主角要進入故事發生的場景 2. 交代她的狀態和心情	沒什麼特別技巧，由女主角直接敍述。
（譚）聽說你近況知道／ 有要事發生／ 與愛侶若愛不再／ 不應太傷心／ 或有與你更相襯／ 在暗暗獻上真心	1. 男主角出場 2. 以男主角的角度去想，當知道女主角失戀，在公眾場合碰面會說什麼、想什麼。	1. 視角轉換：由女的主觀角度變為男的主觀角度。 2. 暗示：最後兩句，如果將全曲以友情角度理解，是朋友的安慰和鼓勵；以愛情角度理解則是男主角暗示自己的心意，為內容發展作鋪墊。 3. 由男主角出現的 A1 下半段開始，由於展開了合唱部分，所以可將之後的內容都理解為二人的對話，聽眾可投入其中一個角色。

填 B1

歌詞	構思	技巧
（麥）從不知你竟關注知我樂與悲／ 還擔憂你因工作／ 需要甚顧忌／ 今天竟得到／ 真心的打氣／ 情緒已覺 OK	1. 小樣詞的「OK」在這段出現，在同一位置寫主題句。 2. 內容適合用「OK」這個字 3. 故事發展：女主角對男主角一直關注她而驚訝，配合《你不會知》的設定。	1. 用寫小説對白的方式寫歌詞 2. B 段會重複三次，是副歌，主題句安排在這段合理。
（譚）不知我的關顧可算是與非／ 真的痛心因見你落淚又嘆氣／ 唐突也要／ 輕聲的安慰／ 從今／ 那別去的不要再記	男主角要衝破心理關口表白，直接表示關心，推進故事發展。	沒什麼特別技巧，由男主角直接道出想法。

寫 A2

歌詞	構思	技巧
（譚）**朋友間超出的貼心** （麥）**奇怪與尷尬的氣氛** （合）**我心此際仍像被軟禁／ 該不該再等**	只保留 A1 其中四句，所以文句要精煉，也要讓故事有所推進。	心理描寫：A2 分別寫了男女主角的想法和感受，是他們在腦中的自說自話。用「軟禁」比喻雙方心裏的顧忌。

填 C

· B2 最後是二人合唱相同的心聲「從今／ 那別去的不要再記」，代表二人想法一致，沒有思想距離，C 可跟這方向構思。

· C 是過渡段落，為最後一段副歌作鋪排，要謹記不能偏離主題，而且要有實質內容。

歌詞	構思	技巧
（譚）以後碰見不退避 （麥）接近伴侶的距離 （合）某月某刻知道／ 有月老在撮合也不出奇	1. 要為感情最澎湃的 B3 作鋪墊 2. 要表現二人感情進展	1. 用「接近」表示關係進展的程度，只差一步才成情侶，因為不想改變全首歌彼此在曖昧階段的氣氛。 2. 我在寫 C 段時想起九把刀的小說《月老》，然後將「月老」填在本段，不過與該小說的內容無關。 3.「某月某刻知道／ 有月老在撮合也不出奇」既有點詩情畫意，又暗示了這段感情未來的發展。
（譚）試用咖啡的氣味 （麥）慰藉創傷的心扉 （合）在期待陪伴你 ／ 縱是午夜約在任何 Café	這數句是刻意扣連主題，避免內容走偏，因為即將唱最後一次副歌。	「Café」終於用得着，而且呼應 A1 女主角愛喝咖啡的描寫。

· 情感最澎湃的段落

· 這段是故事的收結

歌詞	構思	技巧
（合）從今天已經相約傾訴樂與悲／能信任去請一切經已沒顧忌	要配合歌曲氣氛，所以感情關係要有明顯的突破。	直接敍述
（麥）終於都相信 （譚）終於都知道 （合）難處會變 OK （合）真心了解關注／不計是與非／不必再因給撇棄落淚又嘆氣 （譚）前事過去／不抽空追究	歌詞要首尾呼應	1. 主題句再次出現，有強調作用。 2. 這部分呼應 A1 至 C 的內容，也交代了男女主角在這首歌最終的發展。
（合） 如今 （麥）快樂太多需要去記 （譚）似是咖啡需要細味	1. 總結全首歌詞 2. 配合旋律感覺，是愉快的結局。	首尾呼應： 1. 「快樂太多需要去記」呼應男主角在 A1 的安慰，顯示女主角因他的出現和安慰而釋懷。 2. 一語雙關：「似是咖啡需要細味」緊扣歌詞重要的元素，既指咖啡值得細味，也指二人因咖啡而來的感情進展值得細味，配合由《你不會知》開始塑造的男主角性格，形象含蓄細心。

取歌名

· 由於主題句和重點字眼很明顯，所以很快就決定歌名是《某月某日會 OK》。

· 構思歌名期間只跟校長討論過用「某年某月某日」、「某年某月某天」、「某年某日」等效果的分別，最終決定用最簡單易讀的《某月某日會 OK》。有關歌曲製作要關顧的事情，有些是細微得聽眾難以想像的。

後續事件和感受

· 錄音當天，在場的人都説這份歌詞似愛情小説，事實上我是用寫故事的文學手法填這首歌詞。

· 宣傳時有提及這首歌是《你不會知》的續集，不過我預期聽眾只聽這首歌也不會影響對內容的理解，兩首歌可獨立欣賞。

· 寫完後我覺得【附錄 21】《女生的説話》像是《你不會知》與《某月某日會 OK》的前傳，似是寫女主角上一段愛情經歷，Keeva 給我的印象與《女生的説話》主角亦很相近。這只是我後來的想法，填詞時沒計劃過呼應不是為校長而寫的作品，這或許是潛意識作祟，過去寫作記憶無意間影響了我填這首歌的思路，引發新的靈感。

示例三【附錄 16】《兄弟》

示例三至示例五都是收錄在溫拿樂隊《Farewell with Love》專輯中的作品。這是「情不變 説再見 Farewell with LOVE 溫拿 50 告別演唱會」香港首站門票開售前出版的專輯，收錄六首新歌，其中五首由我填詞。由於我清楚整個溫拿 50 周年大型項目，包括出版音樂專輯、撰寫專書《溫拿 50》與告別演唱會等的安排，所以選溫拿三首新歌為例，就可以向讀者詳細剖析每首作品的來龍去脈。

創作要求及說明

· 內容要表現溫拿五人友情千載不變

· 譚校長建議由看舊照片開始帶出回憶，叫我聽 Ed Sheeran（艾德華·基斯杜化·舒蘭）的歌曲《Photograph》。校長很喜歡這首歌，告訴我他有好一段日子每天都聽。

對是項工作的想法

· 難得可以繼續參與溫拿新專輯的製作（最早完成的是【附錄 17】《五個黑髮的少年》，立刻開始前期準備工作。

- 要在一首歌中濃縮溫拿 50 年的情誼，有點難度。

- 溫拿已經有許多歌頌友情的經典金曲，如《千載不變》和《自然關係》，所以新歌要有特色，不能予人千篇一律的感覺。

前期工作

- 寫這首歌多了一個前期的工作準備階段。我先上網看溫拿樂隊過去的 MV、演出錄影和訪問視頻，記下他們人所共知的友情表現。由於我認為膾炙人口的事情，就一定要歸納綜合再記在歌中，否則只會是一首普通歌頌友誼的歌，凸出不到新專輯的主題和出版目的。

- 跟譚校長談歌曲內容時，他說了好些溫拿成長的趣事和難忘經歷，我也作了文字記錄。故此，我先翻閱筆記，看看是否有合用的素材，因為我要寫的是溫拿告別樂壇的歌，要屬於溫拿和有溫拿特色。我希望歌詞可以引起歌手們的共鳴外，也讓聽眾不期然懷緬過去，想起美好的青春歲月，掀動歌迷對偶像宣布告別的不捨之情。

工作過程實錄

先聆聽小樣，分析旋律結構

- 旋律氣氛偏溫暖抒情，讓我想到人生經驗豐富的樂壇名將以歌聲訴說經過沉澱積累的思想感情，反映他們對人生的看法。

- 從小樣已聽到 A2 開始變得熱鬧和慷慨激昂，雖則感情澎湃但仍成熟世故。

- B3 節奏和編曲跟 B1、B2 有明顯分別，是華麗得體的總結。

- 曲式是 A1 / B1 / A2 / B2 / B3 / C

構思主題、捕捉靈感

- 寫的時候不知哪首歌會被選為專輯主打，但預料溫拿包辦曲、詞和唱的那首一定是重點推介。故此，我嘗試將這首歌視為第二主打歌去寫，打算表現殿堂級樂隊的氣魄。

- 這首歌每段調子都比前一段激昂，所以先將溫拿的故事分不同階段再作挑選，讓內容情感層層遞進，也可配合回憶的次序。

- 溫拿是男子樂隊，歌詞抒情得來要表現哥兒們的兄弟情。

- 聽完《Photograph》，思考校長為什麼喜歡這首歌。

- 想像溫拿五人會一起看舊照片的場合、環境和氣氛。想起一些關於流行音樂的公路電影，覺得以拍攝公路電影的手法鋪陳內容也不錯。

寫 A1

歌詞	構思	技巧
共醉跌坐角落找到／珍貴相片冊	1. 要構思一個讓歌者合理地看實體照片冊的情境：溫拿出埠登台，慶功宴後五人回酒店房間續攤，看到歌迷送的相冊，勾起他們的回憶。 2. 想像五人穿着正裝解開領結，微醺，笑着抵達。由於告別演唱會圓滿結束，他們放下壓力，輕輕鬆鬆又無拘無束地隨意坐在沙發或地氈上。 3. 友哥最高，手臂最長，所以在我腦海中是由坐在地上的他摸到歌迷送的相冊，發現內有許多珍貴的照片，於是叫其他人前來圍坐一起細看。	將內容壓縮，用精煉的文字表達。期望透過細緻的構思、清晰的內容藍圖、精到的文字，讓平面的歌詞可以表現出立體感。

歌詞	構思	技巧
然後摯友決定翻看／ 趁齊集／ 逐頁揭揭帶動憶記／ 思緒複雜	1. 續寫歌者的行動和感受 2. 帶出溫拿五人的關係	1. 直接敍述 2. 動作描寫，「逐頁揭揭」除了使用疊字來配合拍子，也希望有助生動地表現動態。
微時中相識／ 經過的一切／ 收錄相冊	強調友情深厚後，隨即帶歌手和聽眾一起進入時光隧道，完成 A1 作為整首歌引言的任務。	「微時中相識」呼應「摯友」，進一步強調交情深厚。

寫 B1

· 按小樣旋律序列，完成 A1 後寫 B1，那就不會中斷思路，可按以順着 A1 開始回憶。

· 我想像是陳友揭開相冊，其他四人圍坐細看。照片按年份編排，所以他們先看到少年時代的合照。

歌詞	構思	技巧
晨光下／ 共吃喝恣意狂想／ 玩笑合唱最擅長	1. 溫拿五人、叻哥（陳百祥）兩兄弟少時都居於銅鑼灣至天后一帶，所以我假設維多利亞公園的涼亭是男孩們其中一個聚腳地。 2. 校長曾告訴我他與健哥下課後常約在維園踢足球，又會躲在男廁捉弄人，令我想像如果當時五人在維園涼亭拍照，那幅照片一定是光明、活潑、青澀、樸實、不修邊幅、熱血且有點叛逆。五人搭着肩，面上是由心而發的笑容和有趣表情。	1. 象徵：用清晨的陽光象徵充滿活力和希望的少年時代。 2. 題材取捨：溫拿於人生不同階段都有大量難忘回憶，只能選取最具代表性或最能表現深厚友情的畫面。在維園吃喝、談笑、聊天、合唱是那時期溫拿聚在一起必定發生的事，所以寫進歌中。 3. 用典：用「狂想」一詞是因為音樂綜藝節目《溫拿狂想曲》，所以認為「狂想」可以代表青少年時代的溫拿。

長街上／為去向細說惆悵／搭膊合照看夕陽	1. 想像各人長大了，開始要為未來打算，對前路感到惘然。 2. 要緊扣「照片」這個主要元素，所以出現「搭膊合照」的場境。	1. 象徵：「晨光」象徵年少，「夕陽」象徵少年時代將要結束。夕照中，人影會越來越長，象徵溫拿成員已長大，可能將要為前途而分散。此外，長街上的去向除了指從維園回家的路途，也象徵令歌者感到迷惘的人生方向和前程。 2. 對比：以溫拿於清晨和黃昏的表現作對比，凸顯他們年少時的快樂和對那段日子的不捨。

· A1 有兩個字我是刻意使用的，就是「恣意」和「惆悵」。「恣」，讀音「至」，許多人誤讀為「試」；「悵」，讀音「唱」，許多人誤讀為「脹」。過去有不少唱錯字音的歌曲，卻因流行曲的影響力，竟將錯的音「發揚光大」，包括上述二字。故此，我沒有因這兩個字容易錯而改別的字，因為我想有人可透過我寫的歌詞唱出正音。加上我跟校長相熟，可以在錄音前提他一定要唱正音，保證不會習非成是。我身為一名「中文人」，有責任透過創作宣揚中華文化，包括盡力糾正大眾的文化謬誤，溫拿樂隊的新歌無疑是一個極佳的媒介。

寫 A2

· 根據我對全曲內容的整體構思，A2 要看另一張照片。
按時序是溫拿聲名大噪的階段，那一刻我想起溫拿到東
南亞各地登台時，歌迷在機場包圍他們的瘋狂情境。

歌詞	構思	技巧
舊照拍下各地演唱／ 聲勢的誇張／ 台上節奏協和聲線／ 最嘹亮	1. 這句靈感來自溫拿出埠登台和宣傳網上視頻，概括了樂隊的成就。 2. 希望樂迷聽到這句會記起從前聽溫拿演唱會的日子，產生共鳴。 3. 寫 A2 時，我想像自己身處溫拿於 A1 的時空，看着他們揭相冊，讓自己的情緒保持投入，繼續旁觀。歌詞是我聽到他們看照片時說的話，所以是用溫拿主觀的視角表達內容。	A2 上半部分是第二幅照片引起的回憶。我預期歌者和聽眾不會太重視照片的影像細節，因為各人自會想起自己腦海中印象最深刻的畫面，所以沒必要運用修辭技巧細緻描寫照片中的影像。

事實說過各自打拼／ 千里一樣／ 曾無法相見／ 高處覺憂傷／ 這是真相	1. 溫拿成軍後的重要事件不得不提陳友提出分開發展，好讓校長和 B 哥哥「單飛」。這是真正友情和互相體諒支持的表現，所以我開始寫這首歌時就決定內容一定要提到這事。 2. 溫拿在不少訪問中曾提及他們在香港電台附近的草地上初次討論分道揚鑣，所以即使歌詞沒有寫景，我也想像自己坐在他們附近目睹一切，感受當時的氣氛。 3. 溫拿分開發展後在演藝界大放異彩，但已是獨個兒站在台上。在我的構思中一定要提到「高處不勝寒」的感覺，這樣才能凸顯重聚的快樂。	一語雙關：「這是真相」這四字在 A2 有兩個作用。一是總結 A2，強調歌者訴説的都是真實情況；二是為 A2 下半段服務，聽眾可以理解為溫拿用這首歌向樂迷解開有關昔日分開發展的迷團，坦白那段日子五人不在一起打拼的寂寞，真誠地藉新歌剖白內心世界。故此「這是真相」縱然沒有任何抒情的用語，卻是歌中其中一句感情最濃烈的歌詞。既總結兩段正歌，又以肯定的語氣下啟情緒最澎湃的副歌，有鋪墊的作用。

寫 B2

· 在小樣中，B2、B3 跟 B1 的氛圍已是不同，B2、B3 語調明顯比 B1 激昂，所以這兩次副歌一定要是全曲情緒最高漲的位置。

歌詞	構思	技巧
如兄弟／ 沒計較慣了一齊／ 落泊狀況再別提／ 如兄弟／ 沒碰見過去白費／ 熱血默契都珍貴	1.「如兄弟」是主題句，亦成了本曲的歌名，這是我填A1前已有的想法，但當時未決定將「兄弟」放在哪個位置。有時填詞要邊走邊看，只要未下筆都無法確定作品最後的面貌。故此，有交稿期限的項目，就算未有全面規劃，只有局部想法也要及早開始，可以邊寫邊改，隨機應變。一拖再拖無補於事，不如爭取時間工作。 2.B2 及 B3 首三個音，剛巧可以填「如兄弟」，着實有點幸運，竟可順利地找到合適位置讓一直徘徊在我腦中的字詞出現，而且順理成章作為歌名。	純粹直接道出歌手的感受，是男人談兄弟情的語氣，沒考慮過要為B2刻意包裝修飾，只想直接坦白地道出實況。

3.我有「兄弟」的想法，並非只因溫拿是兄弟班，也由於十多年前看過余華的長篇小說《兄弟》。小說內容其實我已忘記，只記得當時覺得故事十分精彩。很奇怪，那本書的模樣和名稱不時在我腦海中出現，所以開始為溫拿寫歌的時候，就想到「兄弟」這個詞語，成了我這次創作的靈感。

4.「沒計較慣了一齊／落泊狀況再別提」根本就是溫拿的寫照，寫B2時，其實填了「如兄弟」後，接着就自然想到接下來的兩句，沒有用太多時間思考。

5.「熱血默契都珍貴」是刻意填進歌中的，因為樂隊讓我聯想到「熱血」、「默契」這兩個詞語，所以遇到合音的位置我就會試試是否用得着。

寫 B3

· B3 的開首，速度明顯減慢，可見是個深層次的抒情位置。

· 溫拿合作了 50 年，要他們在 B3 抒發對告別的不捨和慨嘆，同時也要表現殿堂級歌手的成熟、世故和沉穩。

歌詞	構思	技巧
如兄弟/ 就偶爾回來伴我坐/ 聚散沒法說為何	我想像自己是溫拿的其中一名成員，在告別樂壇的一刻會對其他兄弟說什麼。我認為看透世情的人必定同意人生聚散無常，只要能夠相聚，哪怕已不在舞台上，只是閒來見面聊天也是樂事，因此填了這數句帶哲理的歌詞。	B3 以平靜淡然的語調表現人生的豁達與無奈，配合歌者的思想。
如兄弟/ 舊照已看到沒錯/ 用這力證不枉過	這是我預期的全曲總結句，是一個看照片圓滿的過程和結論。	用照片的元素首尾呼應，讓內容更聚焦和嚴謹。

後續事件和感受

· 錄音當天，譚校長致電我，問可否在最後多唱一句「好兄弟/ 係一世」。我同意，因為這是溫拿唱完這首歌的真實感受，也是他們的肺腑之言。有他們對歌曲的直接反應作為《兄弟》的結句，我覺得不單令這作品的情感進一步昇華，也是一個極佳的機會表現溫拿五人的心聲，既可藉本曲反映他們對音樂的貢獻，也印證了他們在人情友誼方面不可多得的非凡價值和意義。

示例四【附錄 17】《五個黑髮的少年》

創作要求及說明

- 這首歌的情況有點特別，因為原本的編曲、氣氛、主題、情感與面世的版本完全不同，所以經歷了兩次方向不同的創作過程。

- 譚校長、B 哥哥和我最初設定的版本都是溫拿的合唱歌，但內容與 50 周年告別演唱會無關。

- 後來因為某些原因，原作不會灌錄和出版，所以我們將同一首歌變為與 50 周年相關的作品，由原來沉鬱搖滾的曲風變成現時輕快抒情的版本。

- 新的要求是要寫五名溫拿成員到了告別樂壇的階段，面對歲月變化的感受。

- 譚校長告訴我一些想法，包括男士到中年白髮叢生，要時常染髮保持外觀年輕；溫拿自豪五人仍有濃密的頭髮、有牙可以享受美食、心態保持年輕等，所以我會在歌詞道出上述人生必經的階段，着力刻劃溫拿面對歲月變化與友情的心態。

對是項工作的想法

· 一首歌要寫兩份風格和內容完全相反的歌詞，有一定難度，必須將第一版本的印象盡量抹走。幸而第一版本與第二版本的製作已相隔了一段日子，所以對我沒有太大影響。

· 很高興譚校長和 B 哥哥讓我繼續負責新版，可以跟進項目發展。

· 填好的歌詞被要求重寫是填詞人都會面對的情況，不足為怪；加上新版感覺輕鬆愉悅，也是我喜歡的歌曲類型，所以我欣然接受是項工作。

工作過程實錄

先聆聽小樣，分析旋律結構

· 由於寫第一版本時已熟悉主旋律，所以主要聽新版有什麼改動和變化。

· 新版予人輕鬆、樂觀、積極、明快的感覺，寫的應是喜樂的思想感情。

· 曲式是 A1 ／ B ／ C1 ／ A2 ／ B ／ C1 ／ C2，B 段多了應答（Answer Back）的句子。

構思主題、捕捉靈感

· 配合項目主題，歌頌數十年珍貴又深厚的友情。

· 新版編曲令我想起溫拿在過去的電視特輯中搞笑鬼馬的場面，因此歌詞要有配合他們風格的趣味性。

· 要與男士面對白髮問題有關，等於要表現溫拿如何面對人生不同階段的轉變。

· 白髮令我想起古典文學的一些名句，如「君不見高堂明鏡悲白髮，朝如青絲暮成雪」、「了卻君王天下事，贏得生前身後名，可憐白髮生」，均偏沉鬱悲觀，很明顯為溫拿寫的詞要突破固有想法，表現他們樂天的性格。

寫 A1

· 我完全不知道段落和各句會分給哪名隊員演唱，所以寫的時候沒刻意就溫拿隊員個人特點去寫，只希望所有歌詞都適合任何一人演唱。

歌詞	構思	技巧
西裝襯色又變作型男／跨過世代更璀璨	1. 先從他們「年年 25 歲」的外形切入，符合歌手形象。 2. 我很喜歡男士穿西裝，覺得紳士打扮最能表現男性魅力，所以我也想像溫拿穿正裝在演唱會登場。 3. 殿堂級樂隊令我想到「跨世代」這用語	先讓聽眾從外觀打扮想像溫拿成熟穩重的形象，再聽他們將心聲娓娓道來。
就算分散去打拼／ 時光有限／ 染的黑髮似在說／ 情從未變淡	1. 以溫拿的角度看時光流逝，正因曾分開發展，因此更懂得珍惜相聚的時間。 2. 進入有關頭髮的主題，揭示歌曲內容會以髮色作比喻。	比喻：以髮色變白、需要染黑比喻光陰易逝，人生時光有限；又以黑髮比喻千載不變的友情。

寫 B

· B 段在唱 A1 及 A2 後都會出現，所以要符合 A1 及 A2 的內容延伸。

· 應答句要緊扣及呼應 B 段主體內容

歌詞	構思	技巧
際遇各異各在世間／ 身翻了數番（一路上／ 撞過板）	我沒將主體內容與應答句分開創作，都是順出現次序寫，因不想刻意割裂，所以順着每句內容走向思考。	「身翻了數番」讓我想到人總有失手遇挫的時候，所以寫了「一路上／撞過板」，其實這也是在對比順境「身翻了數番」與逆境「撞過板」的情況。
約定再聚哪懼要驚／ 年歲的沖刷／（拼勁沒放慢）	1. 呼應即將舉行的溫拿50周年告別活動，貼合歌曲製作目的。 2. 必須緊扣溫拿與別不同之處	「年歲的沖刷」是文學作品常見的用法，一方面比喻時光消逝與年齡漸長如流水沖刷，會改變一切；另一面可以增加文字的動感。
髮漸變白各自染黑／ 從後遮蓋不覺荒誕／（就似金曲／仍迴盪不散）	1. 延續A1關於白髮的主題 2. 譚校長想歌詞中提到有男士面對禿髮的問題，要將仍有的頭髮留長，用來掩蓋沒頭髮的位置，所以我寫了「從後遮蓋不覺荒誕」。 3. 我要將染髮這件事與溫拿扣上關連，因此在應答句道出頭髮不斷染黑的寓意。	比喻：以不斷染黑的髮絲比喻溫拿家傳戶曉和餘音不絕的金曲。
心不老／ 俗世驚嘆	這是B段與應答段的總結，用語氣肯定的結句下啟C段所寫的哲理和人生觀。	直接說明

寫 C1

- 這段的氣氛是全曲最快樂和情緒最高漲的部分，一定要與溫拿的樂觀與世故態度有關。

- 我想在歌中隱藏人生哲理，豐富歌詞的深層意思。

歌詞	構思	技巧
來珍惜相聚／ 時日雲眼白駒／ 當經過／ 留下白髮別追／ 但求染染算散／ 姿態輕鬆不顧慮／ 一唱歌／ 喚回情味樂趣	1. 副歌要將髮色與溫拿的友情和人生觀拉上關係，貫徹全曲的內容。 2. 必須包括溫拿面對歲月流逝定會幽默樂觀地面對的內容 3. 要在中段拉回關於溫拿友情的內容，緊扣主題。	1. 用典：「來珍惜相聚／ 時日雲眼白駒／ 當經過／ 留下白髮別追」是用了《莊子‧知北遊》中「人生天地之間，若白駒過隙，忽然而已」的典故，藉此表現溫拿豁達的情懷，即使時光如白馬稍縱即逝，也看得開、放得下，因為勉強挽留，充其量只可捉到指間的白髮，所以要有「留下白髮別追」的人生態度。這個典故是我開始寫歌時就想使用的，因為有關歲月、時間、人生，我都會想起莊子的寓言，也希望找機會寫進歌中，讓流行曲也可以帶有古典文學的哲理和意趣。
傳奇天生一隊／ 無懼世態盛衰／ 因依靠／ 情義互信自居／ 但求說說笑笑／ 真髮假髮中暢聚／ 相處間／ 仍像當年有趣	1. 着力表現溫拿的情誼及笑看人生的態度 2. 要呼應「頭髮」這個喻體 3. 最後要連結溫拿 50 周年告別演唱會的盛事	首尾呼應：C1 和 C2 所有內容都能呼應 A1 和 A2，因為本曲較多段落，必須加強結構的嚴密度才能確保內容不會鬆散。

寫 A2

- A2 和 A1 都不能偏離表現溫拿深厚友情的主題，同樣要用頭髮作比喻才能令內容聚焦。

- A2 的重點要與 A1 有分別，令內容更豐富，凸顯 A2 有其實際作用和欣賞價值。

歌詞	構思	技巧
知己細水命裡要長流／不怕歲月會生鏽／	本段着力寫友情的可貴	1. 比喻：以細水長流比喻知己交情的深厚，又以生鏽的歲月比喻時間的流逝以致友誼變質。 2. 詞藻結構：本應作「命裏知己要如細水長流」，但為遷就旋律，所以將本體「知己」和喻體「細水」放在一起，再將「命裏」用來說明「知己」和「細水」的時態，讓最後「長流」可以同時適合用來形容友情和細水，既有陌生化的作用又符合語意邏輯。
渡過幽暗看風光／ 如今接受／ 髮色一再退又染／ 情從未變舊	1. 續寫溫拿的人生觀 2. 如 A1 的結構，最後要銜接 B 段。	1. 借代：用黑暗和風光借代溫拿成立以來的所有高低起跌。 2. 對比：以頭髮會褪色對比始終不變與歷久彌新的友情。

寫 C2

· C 會重唱三次,首兩次都唱 C1,C2 才多加一結句。

· 這結句一定要發人深省、揭示重點或情感充沛,才有餘音不盡和讓人回味的效果。

· 我以「可貴於／還是一同進退」結束,一方面揭示溫拿的友情最難能可貴之處,另一方面讓聽眾思考何謂真正的友情,同時呼應全曲主題。

取歌名

· 受了初版歌名的影響,這首歌曾經打算名《黑髮啟示錄》。後來譚校長建議用《五個黑髮的少年》,覺得較有趣和具吸引力。最後我們交由唱片公司決定,譚校長告訴我時任環球唱片大中華區董事總經理黃劍濤(Duncan)覺得《五個黑髮的少年》較好,所以我們就決定用現時的名稱。

後續事件和感受

· 譚校長告訴我錄音的時候,曾有意見要換掉「白駒」一詞,我估計是因為「白駒」較文言的緣故。然而我跟

譚校長合作多年，他知道我用的每一個字都有背後的考慮，所以堅持不作改動，才讓《莊子》的典故在詞中得以保留。事實上譚校長的想法沒錯，那真是我最重視又最不想作改動的句子。

· 歌名是《五個黑髮的少年》，讓人聯想到溫拿五虎的外形和心境同樣年輕，但當強哥回香港開始宣傳工作時，我們竟看到他留了一頭銀髮！故此，其後溫拿常說只剩四個黑髮的少年，有一個變了白頭就是這個原因。

· 「西裝襯色又變作型男／ 跨過世代更璀璨」的出現，是因為我喜歡男士穿西裝，想不到後來溫拿拍專輯和宣傳照片也有穿正裝的造型，貼合本曲所描述的形象。

· 我挺滿意這首作品，雖然唱片公司沒有為本曲製作MV，但溫拿 50 周年演唱會有選唱這首歌，已覺努力沒有白費！

示例五【附錄 18】《小青柑》

創作要求及說明

- 主題關於親情，寫 B 哥哥（鍾鎮濤）對子女的愛。

- B 哥哥認為家長對子女的愛不會逐一明言，擔心說了子女也不全然理解，但父母愛護關顧子女的心仍永不改變，只盼望下一代好好成長。

對是項工作的想法

- 這是跟 B 哥哥第一次正式合作。接這項目時，我們剛認識，因此要建立他對我的信心。深知許多詞人名家也曾為 B 哥哥寫詞，而我是後輩，又屬首次合作，所以不容有失，自知必須交出令人滿意的作品。

- 歌頌親情的流行曲要有創新的角度和寫法，否則會被認為是老派的勵志歌。

- 我不是第一次寫以親情為主題的歌，曾為譚校長寫《父親》，以兒子的角度看父愛。這首歌的角度卻剛好相反，是以父親的角度藉歌曲向子女傳遞心聲，對我而言是有趣的挑戰。

前期工作

- 先上網搜集 B 哥哥談及子女的文字及視頻資料，了解歌手的內心世界。

- 上網看所有 B 哥哥子女公開露面的視頻，特別是他跟女兒在舞台上一起表演的片段，感受 B 哥哥對家人的重視與關懷。

工作過程實錄

先聆聽小樣，分析旋律結構

- 旋律予人溫柔舒適的感覺，適合寫小品，有利表現為人父母的心態。

- A／B／C／B／C 的曲式屬聽眾較易掌握的類別，適合寫大眾化的題材。

構思主題、捕捉靈感

- 我要找一個有新意的方法寫親情，要說教講理得來不會讓人覺得刻意造作。

- 想到要用一種事物或行為象徵父母對子女無微不至的看

顧，好好包裝歌曲的信息，不能予人老生常談的感覺。

· 記起第一次到 B 哥哥的工作室，看到桌面上有一整套泡茶工具，那時才知他愛泡茶和品茶。

· 記起第一次與 B 哥哥午餐，他送現場各人自家出品的茶葉「小青柑」。紅色的茶罐很喜氣，上面有一個手繪的小女兒模樣，我猜是 B 哥哥女兒的作品。

· 為提高詞作引起歌者共鳴的機會，我決定用泡茶比喻父親對子女的愛。

· 上網了解「小青柑」的特點、功效和沖泡方法，看看有沒有可用的素材。

寫 A

· 由於只有 A、B、C 各一段，所以要盡快帶出內容重點，說明泡茶與培育子女有共通之處。

歌詞	構思	技巧
太多掛慮／ 不會親自說／ 就怕講／ 也不會明瞭／ 其實／ 父母如／ 在泡茶	1. 開宗明義道出歌者的心聲。由於掛慮太多不便言傳，於是憑歌寄意。 2. 說明歌曲以泡茶作比喻，主題與親情有關。	比喻：以泡茶明喻為人父母的心態，引起受眾對內容的興趣。
茶葉用最佳／ 期望仔女都會乖／ 還盼你愉快／ 路縱崎嶇／ 不會歪	1. 繼續寫品茶的要求和泡茶的態度 2. 要具體說明 B 哥哥為人父親的心態和期望，但也要找出跟其他家長心聲相同之處，引起聽眾共鳴。	借喻：直接以上佳茶葉借喻父母總會將最好的給子女；同時將態度嚴謹認真的家長比喻為有專業要求的泡茶者，讓本體與喻體緊密扣連。
貼心細望／ 一切的狀況／ 願每刻／ 給你護航／ 遙遙路上／ 共你細飲細看	初稿的這部分繼續寫泡茶的過程，但試唱後 B 哥哥來電話建議在正歌加入他會一直守護子女的想法。故此我抽起 A 段最後幾句，改成現在的版本。與 B 哥哥通電話時，我正在餐廳用膳，幸好那裏環境不俗，無礙我即時思考，用了數分鐘就修訂好了。B 哥哥滿意改動，於是歌詞就拍板定稿。	比喻：以出海護航比喻父母在子女成長路上的悉心照顧，藉此為歌詞製造意境，帶出溫馨的氣氛。此外，又以「細飲細看」比喻兩代間的交流，展現溫情的畫面。

寫 B

- B 段只有數句，卻是非常重要的段落，因為一方面要連繫 A 段與 C 段的內容，另一方面是整首歌的情感過渡位置，要自然恰當地提升氣氛，帶動情緒進入副歌。

- 我力求 B 段除了抒情外也要有具實質內容，而且不能與 A 段重複，又要讓泡茶這比喻貫通全曲。

歌詞	構思	技巧
我將小青柑泡開／ 茶香撲鼻／ 我知一天你將／ 天際高飛	1. 一定要繼續用泡茶去寫父母對子女的愛，鞏固主線的脈絡。 2. 要有「感動位」，增加氣氛，打動歌者和聽眾，在情感高漲的時刻下啟副歌。	1. 借喻：繼續寫泡茶的過程，再以泡開茶葉、茶香撲鼻喻子女成長。 2. 一語雙關：「天際高飛」除形容飄於空氣中的茶香，也指下一代終會成長，離開父母外闖高飛。我想借「高飛」的詞意，配合旋律和編曲帶動氣氛，提高歌詞的感染力，進一步增加歌者與聽眾的投入感作為副歌的鋪墊。

寫 C

- 要承接 B 段的感情

- 要繼續用泡茶作比喻

- 要表現最曲最濃烈的情感

· 要總結全曲內容

歌詞	構思	技巧
杯中清新芬芳似你／ 滿足微笑／ 多番叮囑緊張因你／ 何其重要	1. 承接 B 段的「茶香撲鼻」，我想到「芬芳」這詞語。「小青柑」這種茶果味濃，可用「芬芳」來形容其香氣。 2. 繼續寫歌手如何緊張子女，深化主題。	比喻：以杯中茶香比喻子女滿足的笑容。此外，「芬芳」一語雙關，既指「小青柑」的香氣，也借喻女性的芳香。B哥哥有數名女兒，這裏應會讓歌者和聽眾聯想到三名女孩喜悅的笑臉。
回甘也是甜／ 又再斟／ 一生都不怨／ 就算心意必需要猜／ 成長中關注不變	1. 繼續用泡茶的各個程序寫親情 2. 決定用泡茶作比喻時就想到「回甘」這個詞語，在這段正好有合音的位置。	以品茶時回甘的味道借喻父母無私付出，只要見到子女好好成長，無論多辛苦也是甜美。
小青柑不息杯中轉／ 有我的預算／ 不休悉心加添沖泡／ 從來沒變／ 濃淡全程奉獻／ 咫尺關顧不怕倦／ 想你笑臉如茶熱暖	1. 我想寫泡茶的畫面，既可加強歌詞的畫面，也可令內容更具體豐富。 2.「不息杯中轉」、「加添沖泡」、「濃淡」、「熱暖」全是我看泡茶示範視頻時想到的字詞。我先記下以助聯想，在合音的位置就嘗試運用這些詞語造句。	1. 繼續以泡茶的過程作比喻，表現父母悉心培育子女的細心與偉大。 2. 以熱暖的茶比喻子女的笑臉
這個世上／ 因你都熱暖／ （只有我在／ 一世一生／ 愛你都不變）	這首歌的結句不宜複雜，只需簡潔精要地總結全曲。	直接抒情

後續事件與感受

- B 哥哥收到歌詞時很驚訝，他想不到我會以泡小青柑去寫親情，翌日就進錄音室試唱。

- 其實我寫《小青柑》也由於那是新會名產。溫拿樂隊中的譚校長、B 哥哥、友哥（陳友）和我都是新會人，所以令我想到若以我們家鄉的物產為創作題材也不俗。

- B 哥哥送給朋友的小青柑是他自家量產的，我曾幻想如《小青柑》這首歌出版後，B 哥哥繼續製作自家品牌的茶葉和茶具，從而推廣中國品茶文化，那就相得益彰了。

第四章

填詞的迷思

Myth，指神話、幻想。

填詞只是一種創作形式，並非什麼神秘現象，不要覺得這行為高深莫測、難以觸摸、無法學習。從事填詞，無疑小眾，但世上同時有數不盡的人投身跟藝術、文化、創意和潮流有關的行業，填詞人只是其中一分子，並非什麼可望而不可即的事情。從事各行各業也需要創意、熱誠、際遇、天賦等條件，填詞也一樣，講求天時、地利、人和。然而我們不妨將填詞比喻為跑步，不一定要成為徑賽精英才有權跑步，也不是只有職業跑手才能享受運動的樂趣。有人視跑步為鍛鍊身體的方式、有人當作消閒娛樂、有人藉此釋放壓力、有人認真地為出戰公開賽事而準備，也有人跑了一段時間才發現自己有運動潛能，然後重新有系統地學習。這就跟填詞一樣，無論你為什麼目的而填詞，也可樂在其中，並從中獲益，甚至為發現自己原來擁有創作能力而驚訝。跑步的正確姿勢、呼吸方法、必需裝備等，我們不能道聽塗説，應向有經驗的跑手或教練請教；至於填詞，坊間流傳的工作方法、製作程序、圈子生態等，多屬外行人的臆測、推斷或二手資料，存在不少誤解。故此，縱然我在行內的見聞和經驗有限，不能代表業界，但讀者不妨視我如賽道上一名熱愛運動的市民，由於跑了多年，積累了點經驗，可以跟別人分享，所以透過本章的答問，為大家解開填詞的迷思。

迷思 1 創作能力是天賦，所以填詞是學不來的？

我相信所謂天賦其實與遺傳基因有關，也認識許多似乎不用刻意學習就能掌握專門技能和擁有超凡能力的天才。不過有天賦條件，也不代表就能成功，因為成功與否，還牽涉其他因素。填詞要有音樂感和駕馭文字的能力，擁有這兩方面的天份無疑有利，可是單靠天份，如欠熱誠、毅力、經驗與磨練，就算有機會入行，甚至曾有出色的作品，也可能無以為繼。

藝術不是以天份論高低，而是以作品定高下。喜歡填詞的人，實在沒必要花時間去計算和計較自己有沒有天份，也不必羨慕天才，倒不如實事求是，踏實鍛鍊自己的創作能力和技巧。天賦求不到且學不來，但理論、方法、技巧、興趣、品味與修養可以後天栽培，而且勤力認真的人，表現絕對可能比有天份的人好。

填詞不是什麼特異功能，可以學，亦可以教，但不一定學得好，也不一定教得好。這本書是我首次整理個人的填詞經驗，嘗試編寫較有系統，又能由淺入深的教學材料。填詞、寫作和創意教學，是廣而深的學問，我在這領域還有漫長的路要走，不過肯定是人生一趟值得付出和體驗的旅程。填詞之旅沒有團友限額，所以喜歡創作的讀者可以隨時加入與我為伴啊！

迷思 2 旋律中不懂填的位置可以用「La」帶過？

這其實不可行的，因為填詞人的職責就是要創作旋律的文字內容，如果「La」、「Ha」或「Ah」可以解決問題，製作單位又何必花資源找人填詞？

歌詞中的即興演唱（Ad-lib）有豐富樂曲、幫助情感抒發、展示唱功的作用，可以是在小樣中已出現或於錄音過程即時發揮，但絕不是用來充塞歌詞缺口的方法。如果小樣中有 Ad-lib，詞人可以保留，也可按歌詞的內容發展和 Ad-lib 出現位置來判斷是否填寫文字。

小樣中沒有 Ad-lib 的位置，填詞人最好不要改動增刪，一來句末的語氣字可能會破壞歌詞原來的押韻方式，二來詞人不是作曲的，所以自訂的 Ad-lib 不一定配合主旋律，也不一定好聽，很大機會被監製發還要求填字。相反，詞人按小樣填的文字，有時會因應錄音效果而改為 Ad-lib，例如【附錄 4】《世界盡處沒顧慮》B1 與 A2 中間的「Da da la da da la da da la」，本來我是填了「蕩失了也沒歎息一句」，但最後這句歌詞沒被使用，也許監製認為那處不用文字，唱 Ad-lib 更好。由於沒影響歌詞內容，所以我壓根兒忘了這句，直至為本書整理資料時看到原稿才記起被刪的歌詞。

詞人不要隨便使用語氣字，因為 Ad-lib 要配合歌曲整體的需要，無緣無故地「La」或「Ha」，任誰也看得出是馬虎了事，意圖用語音充塞不懂填的位置吧！

迷思 3 即興演唱的字音屬歌詞的一部分嗎？

沒有實質內容的字音算不算歌詞的一部分？我認為要視乎字音與內容有多大關係。如果由詞人寫的，又跟內容和情感表達有直接關係，都可算是歌詞。如果純粹以字音唱出旋律，與文字內容無關，那就不是正式歌詞了。就如小樣，許多時 Demo 歌手會隨意唱些與旋律同音的字詞，並沒有表達實質內容的打算。

迷思 4 詞人會否找人代筆？

坊間一直有傳詞人會找人代筆，然後當是自己的作品。我無法推翻、反駁或證實這些謠言，因為沒遇過擺明車馬做這些事的人。我不會找人代筆，也不會答應將自己的手筆當成別人的作品，只會答應提出修訂的建議。代筆等於作假，忠於創作的人是很難接受的。每首歌都是台前幕後人員共同努力的成果，每個崗位的人也應受尊重，所以如沒得到詞作者首肯，填詞人資料理應不該出現非作者的名字。

至於小樣詞又如何處理呢？會不會被抄襲？只能說我寫小樣歌

詞，已有心理準備買歌的人不會同時買詞，所以只視為練習，不在意那些歌詞會不會出版。小樣歌詞在行內是約定俗成可供參考的，不過歌曲製作版本的主題和內容往往跟小樣不同，其實也沒什麼參考或抄襲價值。事實上，詞人在創作時也會避免受小樣詞影響，因為會侷限了自己的思考方向和範圍，故此只視小樣詞為協助掌握旋律的元素就夠了。

有人會把同一首歌發給不同詞人寫，然後說不採納或該項目已取消，再將多份作品集大成當是全新的創作。由於不採納的歌詞已經發出給邀稿人，但未有合約或登記，所以不受版權條例保障（作者當然也沒稿費），如對方蓄意這樣做，詞人也難以申辯、證明和追究。如果邀稿恢復從前的做法，不採納也要付「開筆費」（Rejection Fee，筆者初入行時仍有這制度），應可大大減少濫發小樣的問題。然而現在由於資金預算有限（大大小小不同項目都總會告訴詞人預算不多），所以很難有機會恢復昔日退稿也要付錢的做法，某程度助長了立心不良的人，利用詞人，尤其是新人爭取發表機會的心態從中獲益，或因為沒有成本就隨便將未落實錄音出版的歌也找人先行填詞。

迷思 5 合名填詞等於跟別人一起討論和創作？

接受合名的尺度沒統一標準，底線因人而異，也沒規定一首歌要填多少才算是歌曲填詞人。原則上沒有參與歌曲任何部分的

文字創作，就不應擁有該作品的詞人身份，但版權除外，因為有些歌詞是連版權售出，有些則是詞人按合約條款將歌詞版權交予他人（或公司）處理。

讀者應該發現我有不少與人合名的作品，不是我特別喜歡與人合填，而是因為以下的原因：

- 入行初期前輩給予機會，我寫初稿，對方修改或抽起某些段落重寫，雙方的參與程度相若，我也負責跟進後續修訂，直至完成錄音，從而增加對製作過程的了解。

- 職責需要。例如我曾擔任不同專輯的歌詞顧問，同時負責填寫所有歌曲，要為全輯的詞作把關。收到的小樣詞不乏佳作，可是我往往要重新構思或大幅改動。為配合專輯製作目的，不論最終保留的小樣詞有多少，我也與小樣詞人合名。至於為什麼要大幅修改小樣詞，有以下原因：

 - 不符合歌者身份、風格或演唱習慣，如男歌手唱的歌但用了女生角度和語調寫、單人演繹要改為合唱、情歌變非情歌、小樣歌詞的預設受眾跟專輯的市場定位不同等。

 - 不是因應專輯的主題或製作方針而寫，如歌曲要呼應專輯概念，或跟特定的主題相關，所以原來的小樣詞不合用。

· 不配合專輯出版目的，如要宣揚正面訊息，但小樣詞內容消極、風格暗黑，就算寫得好也無法使用。

· 小樣詞的寫作水平不理想，未符合出版要求。

· 資方想我重寫。例如【附錄 10】《移動人》、【附錄 11】《廢青》這兩首都是合寫歌，小樣的曲、詞都是我喜歡的，否則也不會入圍我是其中一名評審的《音樂大本型》公開邀歌活動。然而兩首小樣詞最後都有不少改動，並合名出版，原因都與專輯的製作目的有關。

《音樂大本型》專輯的製作是為紀念廣東歌 50 周年，所以譚校長決定與新一代曲、詞創作人合作，推出有十首粵語新歌的專輯，一方面傳承廣東歌文化，另一方面希望透過流行曲傳遞積極和正向的人生觀。

《移動人》入選後小樣詞要修改，原因是原本的內容是訴說歌手及藝人的辛酸。然而以歌者譚校長樂天的性格和在演藝圈的深厚資歷，已不會製作這類內容的歌曲。故此，我要按譚校長的人生識見、工作態度和生活實況等，換一個新的角度構思歌詞。最後歌曲成了校長向樂迷分享積極投入的生活態度，訴說如何享受到處巡迴演唱的日子。歌名《移動人》其實是譚校長的綽號，意思是常因工作往返

世界各地的「移動人」。用這個貼合歌者身分及思想的主題，就能讓歌曲內容變得更有說服力和感染力。歌者既可投入反映其內心世界的歌詞，樂迷又能透過新歌了解偶像積極樂觀的人生態度，這樣就符合歌曲的製作目的和創作要求了。

至於《廢青》，情況亦大同小異。小樣歌詞是以年青人的角度出發，表達對生活的不滿，抒發對現況和未來的失望、沮喪和迷惘，是社會現實的寫照。製作團隊很喜歡這題材，但小樣詞的內容卻與專輯的創作概念不相符。如果同樣以青年的困乏為主題，就歌者的身分與社會經驗而言，應是先耐心了解年青人的窘況，從中欣賞他們為夢想打拚的努力，再給予勸勉和鼓勵。故此，小樣詞必須大幅修改，用完全相反的角度重寫。

· 基於資方要求，有特別原因要合名。如歌曲為特定對象、場合或目的而寫，內容概念或主題屬別人的想法，我答允加意念提供者的名字在填詞人一欄，不過要就個別項目的意義和需要獨立考慮。

合名寫的歌，絕大部分是填詞人各有各忙，或由其中一人寫初稿，再交他人增刪修補，甚少花時間商討分工（說唱詞除外），也不會邊談邊寫。除非沒有交稿時限的業餘創作，創作團隊才可齊集一起討論，就構思和修改交流看法。

迷思 6 歌有歌命？

這是無可否認的事實，與其說歌有歌命，不如直接說詞人有詞人的際遇。人生太多事情無法預料、計劃和控制，只可盡力交出自己最滿意的作品，往後的（除了版權事宜和收取酬勞），就順其自然，聽任上天的安排吧！

如果作品成為專輯主打歌，即重點宣傳歌曲，無疑有助傳播和流行。由於主打歌會在宣傳時重點提及和多次演唱，也可能會拍 MV，所以公開播放、演出次數和樂迷關注程度一定比非主打歌（Side Track）多。哪首歌是主打、會分配給哪名詞人，資方及監製自有其專業判斷及考慮，填詞人的責任是處理好寫作的部分。非主打歌不代表無人會留意欣賞，因為好歌自有知音，詞人只要盡力而為就行。

坊間常以「滄海遺珠」比喻樂迷喜歡的非主打歌。詞人有這類作品不是壞事，因遺珠也是珠，至少詞作可順利出版，又有人欣賞。我的口袋中有不少「遺珠」，它們對我而言都很珍貴，因為全是自己的作品，可以順利出版就是幸福！

現在藝術創作的發表渠道多種多樣，流行曲早已不須透過製作實體專輯出版。網絡上不少獨立製作不經唱片公司發行和宣傳也可大熱，業餘詞作和詞人被留意的機會亦隨之大增。由此可見，百花齊放，百家爭鳴，古往今來，對文化藝術發展都是好

事，實在不要因為歌有歌命而打擊自己的創作熱誠和信心。

迷思 7 聽流行曲需要知道歌詞的創作動機、構思緣起、內容註釋等資料嗎？

法國文學家羅蘭·巴特（Roland Barthes）於1968年提出「作者已死」的觀點，意思是讀者在閱讀文學作品時，不必理會作者資料及內容原意，可按個人的理解接收、詮釋和評論。

「作者已死」的觀點其實可套用於其他藝術作品上，包括歌詞。這符合實際情況，因為聽眾是「聽」流行曲，詞人不能期望所有人都關注歌詞和完全明白作者的意思。即使樂迷閱讀歌詞文本，也不會看到作者的解說和註釋，樂迷聽歌亦沒必要追查詞人的生平和寫作風格，畢竟他們最感興趣多是歌手，所以受眾對同一首歌產生不同看法，就算南轅北轍也是正常現象。故此，創作時不應預期聽眾會參考任何資料去賞析和揣摩歌詞內容，正如作曲和編曲人都有自己的想法和情感，但也只能透過音樂表達，不能期望受眾貼切準確地了解。然而創作人絕對有權用任何方式道明作品構思和原意，讓有興趣深入了解歌詞的人知道作者親身的想法。

學填詞則不同，探究作者原意，分析表現手法的技巧和優劣，藉此訓練評賞歌詞的能力，對提高寫作能力很有幫助。現在詞

人有不少渠道公開作品構思，我也會在某些詞作出版後發表簡略說明和解讀。讀者可以先不理會作者的原意，就如一般聽眾欣賞歌曲，然後自行仔細分析，最後比對作者親自提供的資料，看看兩者的異同，從中體味透過文字感染聽眾的方法和困難。

迷思 8 當職業填詞人要具備什麼條件？

- 喜歡創作、思考、音樂和文字

- 不論天賦還是通過後天學習，都要有音樂感和寫作能力。

- 不須出眾的辭令，但要能與人溝通，至少可以明白別人提出的工作要求，也能夠透過語言和文字具體表達抽象的意念。

- 沒有與時代脫節

- 理性不忘感性，感性不忘理性，懂靈活變通。

- 最好喜愛閱讀

- 尊重創作和版權

- 享受完成詞作的滿足感

- 其他工種的一般要求：守時、有熱誠、願意學習……

迷思 9 詞人是否要有獨特的性格？是否都不太正常？

每個人的性格都是獨特的，正常與否則視乎衡量標準，暫時我判斷自己仍然正常。不過，常常投入思考和創作，表面看來像容易恍神和放空，加上不定時工作，又會因趕工而閉關，所以容易予人不太正常的觀感。

填詞過程可能要廢寢忘餐地思考和嘗試、反覆不斷的修改，即使喜歡自己的工作，也會身心疲累。然而在別人眼中，從事寫作的人常常留家，好像不用上班、無所事事、游手好閒，追求的所謂夢想又不切實際，這才是最大的誤解。

迷思 10 想當職業填詞人，怎樣入行？

也許讀者看這本書就是為了得到這問題的答案。填詞沒有正式入行與否這回事，因為工作性質如自僱人士，職業詞人也不一定能持續和穩定地接到寫詞工作。填詞是專業技術，不過沒有明確的入行門檻，除了可申請成為版權協會會員外，沒有專業牌照，故此不如定義為「擁有符合版權登記條件的歌詞作品」或「從事有薪的填詞工作」，比較容易理解。現在就坦白告訴各位我所知的「入行」方法：

- 認識流行曲監製或有權決定創作團隊成員（班底）的人

- 認識作曲人，協助寫小樣詞，作品能與曲一併售出、灌錄、出版。

- 透過參加填詞比賽被發掘，可以出版作品和成為唱片公司合約詞人。

- 向唱片公司投稿。這方法對作曲人而言較可行，詞人用這方法獲賞識的機會微乎其微，但也不能抹煞一切可能，因為事實上有唱片公司人員告訴我真的會聆聽投稿的小樣。

- 與喜愛作曲和唱歌的人合作，將作品上載網絡發表，這是我認為較積極、可行和實際的方法。網絡的影響力毋庸置疑，流量高不單有機會被發掘，也可得到因點擊率帶來的實際收益，主動尋找機會，總比守株待兔和抱怨懷才不遇更具建設性。

- 其他非人為力量可控的方法，如際遇、上天安排、無心插柳之類，也就不用多說，亦無謂花精神去想了。

歌詞範例

附錄 1《心動不如出動》

曲：Lesta Cheng/ Zenith　　選調：F♯ -G 4/4

詞：禾月/ 簡嘉明　　　　　原調：F♯ -G

唱：Jeffery Liu　　　　　　速度：♩ = 90

| 0 1115 5̇5 1112 2̇2 1115 5̇5 111·2̇27̇ 7 - - - | 0 0 0 0 |
世界太迷 人　秒秒也簇 新　最怕太平 凡　抗拒太安 份

| 0 1115 5̇5 1112 2̇2 1115 5̇5 111·2̇27̇ 7 - - 7̇6̇5̇ 5̇ - 0 0 6̇ |
降雪要前 行　峻嶺也攀 登　跌過更頑 強　那會怨厄 運　　　　　誰

| 21 6̇1 66̇ 21 6̇1 1· 4 4333 3 14 4 3 3 0 6̇ 14 45 21 12 |
總要面對 現實多數沒趣　曾畏 懼 流過　淚 仍無悔 不惜 進取

| 2 - 0 01 1115 53 3·1 1115 53 3·1 1115 53 3·2 22231 7·1 |
難 無聊沈溺安 樂求 尋回人生歡 樂如 計較誰多收 穫永 遠會覺不快 樂

| 1 - 0 03 1 0 0 04 3 0 0 01 22231 7 |
Hm　　　　　　Yeah　　　　　已 決意 過得快 樂

| 0 1115 5̇5 1112 2̇2 1115 5̇5 111·2̇27̇ 7 - - 7̇3̇ 3 - 0 0 6̇ |
轉季似平 常　卻播送花 香　世態似無 常　卻引發想 像　　　　　別

| 21 6̇1 1 66̇ 21 6̇1 1· 4 4330 6̇ 14 4 330 6̇ 14 45 6̇6̇1 12 |
追溯定價 願望寶貴無價 唯竭 力 恆常發 力 前行會 終得 到它

| 23 4450 1 1115 53 3·1 1115 53 3·1 1115 53 3·2 22231 7̇1 |
難 無聊沈溺安 樂求 尋回人生歡 樂如 計較誰多收 穫永 遠會覺不快 樂

| 0 0 0 3 1 | 0 0 0 3 5 | 5 - - 0 1 | 2 2 2 3 6 5 5 |

Yeah　　　　Wo … … …　沿 途 泥 濘 亦 一 搏

| 5 - - 5 i | i - - 5 3 | 3 4 3 5 5 4 3 3 | 2 0 i 7 i 2 |

He Yeah … …　　He Yeah … … … … …　　　　Ho no … no

| i - - - | i - 0 i 5 3 6 | 6 5 5 - 4 3 3 | 3 2· 2 0 0 |

Da … … … …　　Da … …

Key: G

| 0 0 1 1 2 2 3· | 0 0 1 1 2 2 3 | 0 3 3 2 2 1 1 1 | 0 1 2 1 1 4 4 3 3 | 3 - - 0 1 |

說 要 到 太 空　 說 要 進 故 宮　 不 應 天 天 放 縱　 要 出 發 才 算 有 用　　　　已

| 1 1 1 5 5· 3 3 1 | 1 1 1 5 5· 3 3· 1 | 1 1 1 5 5· 3 3· 2 | 2 2 2 3 1 7· 7 1 |

背 上 行 裝 出　 動 無 回 頭 全 心 追　 夢 能 逃 離 難 關 捉　 弄 鬥 志 意 志 都 獻　 奉 已

| 1 1 1 5 5 3 3· 1 | 1 1 1 5 5 3 3· 1 | 1 1 1 5 5· 3 3· 2 | 2 2 2 3 1 7 7· 1 1 |

背 上 行 裝 出　 動 無 回 頭 全 心 追　 夢 能 逃 離 難 關 捉　 弄 鬥 志 意 志 都 獻　 奉 已

| 1 1 1 5 5 3· 3· 1 | 1 1 1 5 5 3 3· 1 | 1 1 1 5 5· 3 3· 2 | 2 2 2 3 1 7 i |

背 上 行 裝 出　 動 無 回 頭 全 心 追　 夢 能 逃 離 難 關 捉　 弄 鬥 志 意 志 都 獻 奉

附錄 2《愛不怕》

曲：Bell Lam　　　　　　　　　選調：F 4/4

詞：陳國濱/ 簡嘉明　　　　　　原調：F

唱：Yvonne Yip/ Winka Chan　　速度：♩ = 78

| 4.663 i.664 | 3.553 7.553 | 4.663 i.664 | 5.227 6.227 |

| 4.664 i.664 | 3.553 7.553 | 4.664 i.664 | 5.227 6.2275 |
錯

| 5.665.00 5 | 566 65.0 0 3 | 3.4 45.566 6 i. | 7.55 0 0 5 |
過 不 怕　　跌 過 不 必 怕　　讓 壞 記 憶 沉 睡 別 再 發 芽　　曾

| 5.66 i. 2 i i i i. | 7 i 7 7 5 5 0 | 0 4 4 i i i i 2 i i i i i i | 7 5.5 0 0 5 |
誣 衊 愛 都 要 計 算 沒 潔 白 無 瑕　　漠 視 過 摯 友 的 勸 告 更 惡 意 徹 查　　再

| 0 0 3 i | 0 0 5 3 i - 5 - | 0 5 i 2 3 3 2 i |
| 5.66 i.5 | 566 65.0 0 0 0 0 0 5 6 | i - - 0 5 6 |
次 相 信　　再 愛 不 必 怕　　　　　曾 犯 錯　　難 愛
　　　　　真 愛　　　　愛 吧　　　Ha　　　難 處 有 千 億 個

| 0 5 55 i i 7. | 0 5 i 2 3 3 2 i | 0 i i 2 5 5 |
| 2 - 0 5 6 | i - 0 5 6 | 6 2. - 0 5 |
麼　　誰 願 意　　　　明 白 麼　　無
　　　前 行 常 怯 懦　　忘 記 創 傷 經 過　　要 聽 更 多

| i. 2 3 53 2 2 i 2 | 2 i 7 7 2 i i. i 2 | 3 i 2 3 i 2 3 i 23 | 3 - 0 0 5 |
法 迴 避 機 關 憂 困 一 個 又 一 個　　我 卻 都 為 妳 歌 讓 我 積 極 放 鬆 話 更 多　　　顛
法 迴 避 機 關 憂 困 一 個 又 一 個　　你 卻 都 為 我 歌 讓 我 積 極 放 鬆 話 更 多　　　顛

| i. 2 3 53 2 2 i 2 | 2 i 7 7 2 i i. i 2 | 3 i 2 3 i 2 3 i 23 i 2 | i 0 i 7 75 |
喪 流 淚 真 心 關 注 一 笑 就 經 過　　有 信 心 路 更 多 被 困 依 舊 並 肩 去 衝 破
喪 流 淚 真 心 關 注 一 笑 就 經 過　　有 信 心 路 更 多 被 困 依 舊 並 肩 去 衝 破

| 3 - 4 5 5 6 | 3 - 4 5 5 6 | 7. i i 2 3. 2 2 i | 7 - - - |

附錄 3 《戰勝舊我》

曲：Sumthing Wong　　　　選調：E 4/4

詞：王澄晞/ 簡嘉明　　　原調：E

唱：Robin Yu　　　　　　速度：♩ = 78

過去 我極其 任性　只顧 盡興不 盡興　心底 更有怪 獸叫聲 叫我憎恨 呢個世界 果個吾係 幻聽

家人心痛盼我可以生性　有人 指責 叫我要 醒醒定定　我吾係完美我反省修正 似拉鋸善惡間掙扎如何活命

尚未 謝幕　決意 振作　過去太放肆放 縱到失喪 知覺　渾渾噩噩 吃吃喝喝　我哪 會快 樂

會 懺悔就　能突破　真摯的愛 登上心裡 寶座　有智慧都　會犯錯　總有方法改變自我

每 個 抉 擇　如拔河 用意　志抑 壓痛楚　要戰勝擺 脫擊退 舊我

1.

生存　矛盾少不免　軟弱 容易 被催眠　生命　應該要 好似詩篇 記載痛過 哭過笑過 無悔嘅 片段

人要 改變首先要承認缺點　一旦發現 立即去明確宣戰　倘若失眠腦裡善惡爭戰 都要正面回應還擊先有進展

2.

| 0 i i i 7 7 6 7 i | i － － 0 | 0 i i i 7 7 6 ♯5 6 | 6 － － 0 |

會懺悔就　能突破　　　　有智慧都　會犯錯

過去太放肆放縱到 失喪知覺　　　　決意 振作總有方法改變自我

| 0 i i i 7 7 6 7 6 7 i | 0 i 2 2 i 2 3 3 － | 0 i i i 7 7 6 7 6 ♯5 6 | 6 － － － | 0 0 0 0 |

每個抉擇 如拔河用意　志抑 壓痛楚　要戰勝擺 脫擊退舊我

| 0 i i i 7 7 6 7 i | i － 0 0 | 0 i i i 7 7 6 ♯5 6 | 6 6 0 0 0 |

過去我極　其自我　　　過去我將　錯就錯

| 0 i i i 7 7 6 7 i | i 2 3 3 － |

我 要變顧　明 白我　　更 多

附錄 4 《世界盡處沒顧慮》

曲：姚寶　　　　　　　　　　選調：D 4/4

詞：梁家菲／簡嘉明　　　　　原調：D

唱：Bonnie Tang　　　　　　速度：♩ = 130

| 0 0 0 0 | 3· 3 3 3 3 32 1 1 2· | 3· 3 3 3 3 35 6 3 2 1 |

| 3· 3 3 3 3 32 1 1 2· | 5 - 0 5 6 7 | 1· 2 5 6 1 2 |

埋沒理想

‖: 3 3 3 3 3 2 1 1 2· | 7 7 7 1 7 7 5 3 3 5· |

瑟縮蝸居思　憶　禁　區　日復日過失去樂趣

天邊一光棲　身　遠　方　漸漸習慣多變狀況

| 3 3 3 3 3 2 1 1 2· | (5 5 5 4 3) 2 2 2 5 | 3 - 5 6 1 2 |

拖拖拉拉青　春告　吹　為何還怕累　拿着背包

不必驚慌不　必化　妝　高溫都有汗　拿着背包

| 3 3 3 3 0 3 | 3 5 6 3 2 1 | 2 2 2 2 0 7 7 1 7 7 5· |

輕輕鬆鬆獨　個飛一　趙北歐非洲用　笑伴隨

輕輕鬆鬆就　再飛一　趙東京巴西沒　法淡忘

| 3 3 3 3 0 3 | 3 2 1 1 2· | 5 5 5 5 4 3 3 - 0 3 4 5 |

深宵登山荒　村寄居沙　灘中愒睡　　就算車

添添新裝餐　廳喝湯跟　花貓對望　　就算車

| 6 1 1 1 2 2 - 0 3 4 5 | 5 7 7 7 1 1 - 0 3 4 5 |

班次要去追　　就算經沙漠未後退　　就算攀

班次要去追　　就算經沙漠未後退　　就算攀

| 6 1 1 1 2 | 0 5 6 7 1 2 5 4 | 4 3 3 - - 3 - 0 3 4 5 |

山脊看廢墟　情懷亦熱切沒眼　淚　　　幻變的

山脊看廢墟　情懷亦熱切沒眼　淚　　　幻變的

```
|6 1 1 1 7̣|7̣ 7 6 6 5· |5 5 3 5 7 |6 6̣ 5 4 4 3· |
 天 際 更 要 認  真 相 對  世 界 盡 處  不 必  多 顧  慮
 天 際 更 要 認  真 相 對  世 界 盡 處  不 必  多 顧  慮

                                                    1.
|3 6̣ 1 1 - |0 0 0 0 6̣|3 6̣ 1 1 - |1 - 0 7̣ 5̣ |0 0 0 0 5̣|
 去 下 去        誰 管 路 過         仍 走 下 去          是 誰

|5̣ 4 3 3 4 5̣|3· 1̣ 1 - |5 - - 6̣|1̇· 5̣ 5 4 |3· 4̣ 4 5 |
                                              Da

                                       2.
|3 1 1 - - |0 0 5 6̣|1 2 ：|1 - - 0 1̣|7̣ 1 7̣ 1 7̣ 1|7̣ 5 3 5̣|5̣· 1 |
 長 夜 看 星        欠 大 志 亦 會 犯 錯 沒 有  得 過 盛 讚   要

|7̣ 1 7̣ 1 7̣ 1|7 6 5 0 5 4 3|4 1̇ 7 0 5 4 3|3 5 1 0 5 4 3|
 踏 遍 異 國 是 個 劇 變 曾 不 慣  不 怕 面 對 孤 單  不 怕 現 實 才 難  當 戒 掉

|4 6̣ 1 2 |3 4 3 2 0 3 4 5|6 1 1 1 7̣|7̣ 7 6 6 5· |
 思 慮 過 多 沒 再 汗 顏  幻 變 的 天 際 更 要 認  真 相 對

|5 5 3 5 7 |6 6̣ 5 4 4 3· |3 6̣ 1 1 - |1 - - 0 6̣|
 世 界 盡 處 星 光  的 結 聚  經 歷 過        回

|3 6̣ 1 1 - |1 - 0 7̣ 1 |3· 3 3 3 |3̣ 3 3 |3 3 3 3 1̇|
 憶 漸 滿        樂 趣                              Ha

|7̣ 6 6 - |6 - 0 5 4 |3 - - - |3 - - 3 |
           Ha … … …                     Hm

|2̣ 1 1 - - |0 0 0 7̣ 1 |1 - - - ‖
 … … …        樂 趣
```

附錄 5《重生的心聲》

曲：楠楠　　　　　　　　　　　　選調：C 4/4

詞：Ester Chan／簡嘉明　　　　　原調：C

唱：鄭秀文（另有 Diana Chow 版本）　速度：♩ = 70

$| \dot1\dot1\ \dot1\dot3\ 3\ - | \dot1\dot1\ \dot1\dot4\ 4 \cdot\ \underline{\dot1\dot2} | 33\ \dot3\dot5\ 53\ 4\dot3 | \dot2\dot2\ \dot2\dot5\ 5 \cdot\ \underline{6\dot7} |$

$| \dot1\dot1\ \dot1\dot3\ 3 \cdot\ \underline{6\dot7} | \dot1\dot1\ \dot1\dot4\ 4 \cdot\ \underline{4\dot1} | 33\ \dot3\dot5\ 5\ 0\dot5\dot1\dot3 | \dot2\dot2\ \dot2\dot7\ 7\ \ 5 |$

‖: 11 1 5 1 2 0 1 | 4 · 4 4 · 1 | 4 · 3 3 — | 11 1 5 1 2 0 1 | 4 · 3 3 · 1 | 4 · 3 3 2 1 |

過去已全放開　無懍悔　無怨恨　世界帶來變更　求美善　求信任　深信

聽聽鳥兒叫聲　如訴說　如唱詠　似要眾人細聽　誰創造　誰決定　掙扎

7 1 5 5 5 1 0 2 1 | 7 1 5 5 5 2 2 0 1 | 3 — — 0 1 | 7 7 7 — 0 1 1 |

被愛的溫　柔　釋放自信新生　後勇於　　破舊　撤棄

害怕的心　情　都已盡變得安　定愛的　　確認　信靠

7 1 5 5 5 1 0 2 1 | 7 1 5 5 5 2 2 0 1 | 3 — — 0 1 | 1 2 2 — 2 1 3 2 | 2 — 0 0 1 |

〔1.〕 0 5

罪咎的哀　愁　清澈亮透的雙　眸看得　永久　　重

熱切的歡　迎　不再被困的生　命勇於　遠

| \dot1\dot1\ \dot1\ 5\ - \ 0 \cdot\ 1 | \dot1\dot1\ \dot1\dot1\ 4\ -\ - | 3\ -\ -\ 1 \cdot 2 | 2\ -\ -\ - |

生的經過　　如高聲的唱　一　闋歌

〔3〕 **〔3〕** **〔3〕** **〔3〕** **〔3〕**
| \dot1\dot1\dot1\ 3\ 0\dot1\dot2\dot1 | \dot1\dot1\dot1\ 4\ 0\dot1\dot2\dot1 | 33\dot3\ 33\dot3\ 3\dot4\dot3 | \dot2\dot2\dot2\ \dot1\dot1\dot1\ \dot7\dot7\dot7\ \dot2\ **:‖**

〔2.〕
| 5\ 6\ 5\ 5\ -\ 0 \cdot 1 | \dot1\dot1\ \dot1\dot1\ \dot1\ -\ 0 \cdot 1 | \dot1\dot1\ \dot4\ 3\ -\ 0 \cdot 1 | \dot1\dot1\dot1\ \dot1\ \dot1\ 5\ 5\ 33 |

征　　重生的心聲　　餘生的美夢　無拘束的高唱　多輕

$\widehat{2\ 2}\ 2\ -\ 0\cdot\underline{1}\ |\ \overset{3}{\overline{\dot{1}\ \dot{1}\ \dot{1}}}\ \dot{1}\ -\ 0\cdot\underline{1}\ |\ \overset{3}{\overline{\dot{1}\ \dot{1}}}\ 4\ 3\ -\ 0\cdot\underline{1}\ |\ \overset{3}{\overline{\dot{1}\ \dot{1}\ \dot{1}}}\ \dot{1}\ 5\ 5\ \ 5\ \ \widehat{6\ 6}$

鬆　　重 生 的 心 聲　　傳　開 的 作 用　　求　聽 的 得 安 慰　　不 傷

$\widehat{5\ 5}\ 5\ -\ 0\cdot\underline{1}\ |\ \overset{3}{\overline{\dot{1}\ \dot{1}\ \dot{1}}}\ \dot{1}\ -\ 0\cdot\underline{1}\ |\ \overset{3}{\overline{\dot{1}\ \dot{1}}}\ 4\ 3\ -\ 0\cdot\underline{1}\ |\ \overset{3}{\overline{\dot{1}\ \dot{1}\ \dot{1}}}\ \dot{1}\ 5\ 5\ \ 5\ \ \widehat{6\ 6}$

痛　　重 生 的 心 聲　　餘　生 的 美 夢　　無　拘 束 的 高 唱　　多 輕

$\widehat{5\ 5}\ 5\ -\ 0\cdot\underline{1}\ |\ \overset{3}{\overline{\dot{1}\ \dot{1}\ \dot{1}}}\ \dot{1}\ -\ 0\cdot\underline{1}\ |\ \overset{3}{\overline{\dot{1}\ \dot{1}}}\ 4\ 3\ -\ 0\cdot\underline{1}\ |\ \overset{3}{\overline{\dot{1}\ \dot{1}\ \dot{1}}}\ \dot{1}\ 5\ 5\ \ 5\ \ \widehat{6\ 6}$

鬆　　重 生 的 心 聲　　傳　開 的 作 用　　求　聽 的 得 安 慰　　不 傷

$\widehat{5\ 5}\ 5\ -\ -\ -\ |\ \overset{3}{\overline{\dot{1}\ \dot{1}\ \dot{1}}}\ 4\ -\ -\ |\ \overset{3}{\overline{5\ 5\ 5}}\ 2\ -\ -\ |\ \overset{3}{\overline{\dot{1}\ \dot{1}\ \dot{1}}}\ 4\ -\ -\ |\ \overset{3}{\overline{\dot{5}\ \dot{5}\ \dot{5}}}\ 2\ -\ -\ |$

痛

附錄 6 《蝶戀花》

曲：周杰倫

詞：簡嘉明

唱：譚詠麟

A1　　門外垂綠柳　　簾下迎白晝　　她到過沒有
　　　情重緣未夠　　歎思憶困憂　　春看作清秋
　　　濃霧人倦透　　眉目才漸皺　　風掃過轡鞦
　　　情像蝴蝶舞　　難望停在手　　情目送便走

B　　察暗處　　永欠她觸碰　　轉眼見塵厚
　　　如浮雲飄忽的音信　　縱聽到猜不透

C　　承諾要確守　　心意如舊　　盼悄悄接收
　　　世界變遷　　天意如舊　　已錯過的扁舟
　　　承諾要確守　　驚覺遺漏　　再渺渺接收
　　　花開一剎　　不堪消瘦
　　　蝶撲進　　是永久（就已夠）

A2　　牆內蛾月透　　裙上藍白繡　　她領掛玉扣
　　　長夜人共抱　　醉生悲與憂　　今對應莊周
　　　琴是誰在奏　　弦像綢緞幼　　聲細說不休
　　　隨夢年月過　　遙共偕白首　　陪靜看春秋

A1 / B / C / A2 / B / C / C

附錄 7《揮之不去》

曲：游鴻明

詞：簡嘉明

唱：譚詠麟

A1　　　月明亮　難望眾生靠近

　　　　花暗香　怨俗世卻未聞

　　　　為誰夢過已萬遍　二人為愛的放任

　　　　藏於心　別貪心當真

A2　　　是緣份　時代變終接近

　　　　偏強裝　要扮作過路人

　　　　熱情自覺更自控　但求獨醉不悔恨

　　　　夜空添　漫天的悶困

B　　　　笙歌中深刻記憶　揮之不去

　　　　縱看透漆黑星宿月缺盛衰

　　　　城內華燈　為誰在照

　　　　光輝卻孤寂　剩低唏噓

　　　　記掛非一般壓抑　將心輾碎

　　　　呼呼的急風驚覺又正在吹

　　　　回望人生　亦曾為愛

　　　　要將就　要抽身

　　　　可惜都是對　X2

A1 / A2 / B / A2 / B

附錄 8 《酒後的心聲》

曲：童皓平

詞：簡嘉明

唱：譚詠麟

A1　　　後悔初見　　沒珍惜她心意

　　　　碰杯聲壯烈要説愛未及時

　　　　夜盡人散　　才明失去的意思

　　　　不哼一聲　　傷痛自知

A2　　　又再相見　　願想法可一致

　　　　氣氛多冷淡要細訴難自如

　　　　莫非雙方注定　　另尋別人作靠依

　　　　不堪推測多一次

B1　　　我無醉（碎）　　我無醉（碎）

　　　　今夜　　淚滴於杯都盡乾

　　　　這晚以後將愛淡忘

　　　　喝過要告別離去

　　　　自能灑脱亦無悔

　　　　轉身一幕更風光

A3 扮作不見　但觀察跟細思

　　　　　頃刻的對望太諷刺還猶疑

　　　　　面對她的冷待　二人往還欠意思

　　　　　不應傷心多一次

B2　　　啊　傷心的　傷心的

　　　　　今夜　淚滴於杯都盡乾

　　　　　這晚以後將愛淡忘

　　　　　喝過要告別離去

　　　　　自能灑脫亦無悔

　　　　　轉身一幕太好看

　　　　　轉身一幕扮作好看

A1 / A2 / B1 / A2 / A3 / B1 / B2

附錄 9《天塌下來也能睡》

曲：李健一

詞：張俊濠、簡嘉明

唱：譚詠麟

A1　　望　望遠處的街燈發亮

　　　　置身於家中沖了咖啡　沙發安坐

　　　　悠然的一個

　　　　靜　靜悄悄再放空恬睡

　　　　就擠些空間消除疲累　自然陶醉

B1　　天塌下了淡然面對　受挫不會頃刻心碎

　　　　傷勢淚印驟來驟去　痛悲傷痕終消退

　　　　天塌下了亦能睡去　樂觀心態世間之最

　　　　深信學到平凡拾趣　再多憂愁隨風去

A2　　願　願愜意暢快的進睡

　　　　讓身心輕鬆方能無懼　自由來去

B2　　天塌下了淡然面對　受挫不會頃刻心碎

　　　　傷勢淚印驟來驟去　痛悲傷痕終消退

　　　　不怕漸覺愈來愈暗　月色星宿更加相襯

　　　　不要習慣愁城自困　放鬆生活更開心

B3 天塌下了亦能睡去 樂觀心態世間之最

 深信學到平凡拾趣 是非批評像風吹

 天塌下了亦能睡去 樂觀心態世間之最

 深信學到平凡拾趣 再多憂愁隨風遠去

A1 / B1 / A2 / B2 / B3

附錄 10 《移動人》

曲：徐沛昕

詞：綠茶、簡嘉明

唱：譚詠麟

A 為著活得驕傲 無論羨慕控訴

 不應疏忽初心與世俗虛耗

 若問幸福之道 無謂日夜計數

 謀劃顧忌難於得到

B 當希望贏盡歡喜 皺眉都需要做戲

 還是面對工作 情願靠著鬥志去飛

C1 全球移動是天生方向

 凌晨前出發 風雨中歌繼續唱

 平原河畔落櫻 深宵與銀河接壤

 心變寬驚覺 山遙水流天長

 不再害怕跌傷 春來忽然秋涼

 得失的一瞬看淡人間的來去高低就能

 跨過荊棘與路障

C2 全球移動是天生方向

　　　　凌晨前出發　風雨中歌繼續唱

　　　　平原河畔落櫻　深宵與銀河接壤

　　　　心變寬驚覺　山遙水流天長

　　　　不再害怕跌傷　春來忽然秋涼

　　　　得失的一瞬看盡人間的來去高低沒方向 Wo

C3 全球移動站高峰歌唱

　　　　前塵隨風去　飄散不阻我路向

　　　　祈求凝聚日光　將昏暗行程全照亮

　　　　豁出一切　從容安然登場

　　　　不計恨愛痛傷　聲隨音樂飛揚

　　　　得失都不必再問

　　　　誠心的期望知音覓尋　一切消息與動向

　　　　以歌邀約共醉　共嚐

A / B / C1 / B / C2 / C3

附錄 11 《廢青》

曲：葉崇恩

詞：詩詞、簡嘉明

唱：譚詠麟

A1　　在現況一刻百事無成

　　　　嘆氣再嗟怨　悲劇人生　勝負已注定

　　　　像被困低谷　旁人譏諷　天真未生性

　　　　你卻要知道　為人最難得　傻氣年輕

B1　　為何甘當廢青　要努力用青春追夢爭拚

　　　　全情投入作戰　收入無定

　　　　難捱但卻不放棄　因盡過全力博得尊敬

　　　　為何日夜怨命　要發掘怎麼於規限中致勝

　　　　誰成為傑青　不太重要

　　　　各有擅長　多應該珍惜與高興

　　　　誰願格鬥　若自愛　不必去秤

A2　　逐夢與追風障礙重重

　　　　偶爾會失控　機會成空　似被作弄

　　　　現實滿機關　難明一切　不甘被操縱

　　　　卻要信爭氣　如無法成功　仍有藍天空

C 不應妥協害怕變遷 青春過去就錯失人生的挑戰

 拚搏日夜上班 絕非説變就變 成功最重要是磨練

B2 無人天生廢青 要努力用青春追夢爭拚

 窮遊無盡世界 北極游泳

 難捱但卻不放棄 不自困才任性

 尋梅踏雪看星 沒注定

 要發掘怎麼給規限卻高興

 誰成為傑青 不再重要

 卻要一致驚覺於衰老的那天

 誰沒懊悔就是靠今天見證

D 廢青都有價值 期盼某天能夠戒掉頹唐劣根性

 然後要翻身不怕要滴汗都血拚

A1 / B1 / A2 / B1 / C / B2 / D

附錄 12《男人的浪漫》

曲：趙浚承

詞：簡嘉明

唱：譚詠麟、趙浚承

A 劫 獨個在吃飯

 讓食物香氣飄散 化做堅壯臂彎

 過活 又拒絕太淡

 若悶極不夠璀璨 結伴共醉夜談

B1 男生處理大事 不慣一切也告知 多不智

 男人理性重義 多苦困 仍願意

C1 男人一個去撐 會照辦

 翻身靠力氣 能過關

 常擔心搵兩餐 縱沒退路不哭訴發難

 承擔每次賬單 永不設限

 説做去做沒空脆弱的呼喊

 結伴吃喝 醉着慨嘆

 那懼夜闌 祈求踢掉悶煩

B2 男人説到浪漫 想心愛那個她 多稱讚

 男生笑説浪漫 要消費 成習慣

C2 擎天一個去撐　也照辦

心 翻身靠力氣　能過關

 人生躍澗過山　縱沒退路不哭訴發難

 承擔每次賬單　永不設限

 說做去做沒空脆弱的呼喊

 結伴吃喝　醉着慨嘆

 那懼夜闌　祈求踢掉悶煩

C3 忙碌加拚搏中　會怕慢

 心思免墮進　情愛間

 盲衝也要轉彎　發現錯誤都不要再犯

 頭家有膊去擔　似根鋼纜

 既盡責任又想壓力給分散

 結伴吃喝　醉着慨嘆　哪懼夜闌

對白 （譚）做男人，係咁架啦

 （趙）係嘅係嘅

A / B1 / C1 / B2 / C2 / C3 / 對白

附錄 13 《千變萬化》

曲：姚寶

詞：梁家菲、簡嘉明

唱：譚詠麟、李幸倪

A1　　（李）　最初悄然孤單遠航　隻身上船不安四望

　　　　　　　還定錯路線　甚至差些與冰山碰撞

　　　　　　　旱天迅雷風急雨狂　獨力撐着鬥志高亢

　　　　　　　才學到為盼合意地過活　到處有風浪

B　　　（譚）　永沒捷徑　若夠衝勁　會能泊岸

　　　　　　　看着候鳥　夕照半空　縱悽酸已淡忘

C1　　（李）　人生千變萬化　仍鏗鏘說亮話

　　　　　　　極目遠望看星辰　誓要去摘下至作罷

　　　（譚）　人生千變萬化　潮漲又退不怕

　　　　　　　途中飄泊挑戰障礙　不要偏差　降低了身價

A2　　（李）　再多困難不屈向前　那些過程風霜撲面

　　　　　　　曾被困墮進大峽谷掙扎　終於給發現

　　　（譚）　結識以來匆匆數年　道盡世態意見規勸

　　　　　　　其實我樂意於一天交棒　讓你站最前

C2	（李）	人生千變萬化　寒冬秋雨炎夏
		路上各種心情　當說明
		要拚盡熱情記下
	（譚）	人生千變萬化　來去別帶牽掛
	（合）	現在我的心情　當說明
		似是沒顧慮　笑看春秋的變化

| D | （李） | 細說愉快記憶　足夠療癒撐下去 |
| | （合） | 還是撐下去　天空的蒼茫　不可積存血淚 |

C3	（李）	人生千變萬化　寒冬秋雨炎夏
		路上各種心情　當說明
		要拚盡熱情記下
	（合）	船身傾斜浪急嗎　難道就覺驚訝
		為令這生創出最風光年華
		默默地扛着　要帶傷也都不怕

A 1 / B1 / C1 / A2 / C2 / D / C3

附錄 14《某月某日會 OK》

曲：鍾楚翹

詞：簡嘉明

唱：譚詠麟、麥家瑜

A1　　（麥）　藏被窩不伸的懶腰　纏腳邊的花貓撒嬌

　　　　　　　如在勸說　誰沒過去　看天光終破曉

　　　　　　　憔悴孤單擠身 Café　仍放不低愛戀痛悲

　　　　　　　上班都發呆如像洩氣　乾一杯 Latte

　　　（譚）　聽說你近況知道　有要事發生

　　　　　　　與愛侶若愛不再　不應太傷心

　　　　　　　或有與你更相襯　在暗暗獻上真心

B1　　（麥）　從不知你竟關注　知我樂與悲

　　　　　　　還擔憂你因工作　需要甚顧忌

　　　　　　　今天竟得到　真心的打氣　情緒已覺 OK

　　　（譚）　不知我的關顧　可算是與非

　　　　　　　真的痛心因見你落淚又嘆氣

　　　　　　　唐突也要　輕聲的安慰

　　　　　　　從今　那別去的不要再記

A2　　（譚）　朋友間超出的貼心

　　　（麥）　奇怪與尷尬的氣氛

　　　（合）　我心此際仍像被軟禁　該不該再等

B2	（麥）	從不知你竟關注　知我樂與悲
		還擔憂你因工作　需要甚顧忌
		今天竟得到　真心的打氣　情緒已覺 OK
	（譚）	不知我的關顧　可算是與非
		真的痛心因見你落淚又嘆氣
		唐突也要　輕聲的安慰
	（合）	從今　那別去的不要再記

C	（譚）	以後碰見不退避
	（麥）	接近伴侶的距離
	（合）	某月某刻知道　有月老在撮合也不出奇
	（譚）	試用咖啡的氣味
	（麥）	慰藉創傷的心扉
	（合）	在期待陪伴你　縱是午夜約在任何 Café

B3	（合）	從今天已經相約傾訴樂與悲
		能信任去講一切經已沒顧忌
	（麥）	終於都相信
	（譚）	終於都知道
	（合）	難處會變 OK
		真心了解關注　不計是與非
		不必再因給撇棄落淚又嘆氣
	（譚）	前事過去　不抽空追究
	（合）	如今
	（麥）	快樂太多需要去記
	（譚）	似是咖啡需要細味

A1 / B1 / A2 / B2 / C / B3

附錄 15 《尋找彼得潘》

曲：曹朗

詞：鄭志忠、簡嘉明

唱：譚詠麟、符致逸

A1	（譚）	他　曾隨風翻到半空
		他　曾無拘束的飛縱
	（符）	面帶歡笑也無病痛
		天真多好動　無懼過冬
		今天卻無奈變得技窮

B1	（譚）	成年大都秒秒匆匆　誰還冒險怕會失蹤
		沿路薄冰　前面是堆積工作　該不該放鬆
	（符）	童年夢都冷冷冰封　模型漫畫長期沒碰
		唯求利益　沉默莫非更易成功　春天都變凍

A2	（譚）	他　能重新跟你接觸
		他　仍然等清風吹送
	（符）	大眾批判已成習慣　拘謹的過活　誰願放空
		童夢已被壓心中

C　（譚）　　　將種種顧慮
　　（合）　　　都欣然放下　喚回熱血的他
　　　　　　　　童真有錯嗎 WO

B2　（合）　　　埋藏內心各有傷疤　提示自己重燃自信吧
　　　　　　　　翱翔地飛　盤旋在高空俯瞰　美夢裡光華
　　（符）　　　童年地標　過去的家　誰留下都要看造化
　　（譚）　　　能團聚的
　　（合）　　　何妨就笑著盡情跟 Peter Pan 放假

A1 / B1 / A2 / B1 / C / B2

附錄 16 《兄弟》

曲：譚詠麟

詞：簡嘉明

唱：溫拿樂隊

A1　　　共醉跌坐角落找到　珍貴相片冊

　　　　然後摯友決定翻看　趁齊集

　　　　逐頁揭揭帶動憶記　思緒複雜

　　　　微時中相識　經過的一切　收錄相冊

B1　　　晨光下　共吃喝恣意狂想

　　　　玩笑合唱最擅長

　　　　長街上　為去向細說惆悵

　　　　搭膊合照看夕陽

A2　　　舊照拍下各地演唱　聲勢的誇張

　　　　台上節奏協和聲線　最嘹亮

　　　　事實說過各自打拼　千里一樣

　　　　曾無法相見　高處覺憂傷　這是真相

B2　　　如兄弟

　　　　沒計較慣了一齊　落泊狀況再別提

如兄弟

沒碰見過去白費　熱血默契都珍貴

A2　　舊照拍下各地演唱　聲勢的誇張

台上節奏協和聲線　最嘹亮

事實說過各自打拼　千里一樣

曾無法相見　高處覺憂傷　這是真相

B3　　如兄弟

就偶爾回來伴我坐　聚散沒法說為何

如兄弟

舊照已看到沒錯　用這力證不枉過

C　　　好兄弟　係一世

A1 / B1 / A2 / B2 / B3 / C

附錄 17 《五個黑髮的少年》

曲：譚詠麟、鍾鎮濤

詞：簡嘉明

唱：溫拿樂隊

A1　　西裝襯色又變作型男　跨過世代更璀璨

　　　就算分散去打拚　時光有限

　　　染的黑髮似在說　情從未變淡

B　　　際遇各異各在世間　身翻了數番

　　　（一路上　撞過板）

　　　約定再聚哪懼要驚　年歲的沖刷

　　　（拚勁沒放慢）

　　　髮漸變白各自染黑　從後遮蓋不覺荒誕

　　　（就似金曲　仍迴盪不散）

　　　心不老　俗世驚嘆

C1　　來珍惜相聚　時日雲眼白駒

　　　當經過　留下白髮別追

　　　但求染染算數　姿態輕鬆不顧慮

　　　一唱歌　喚回情味樂趣

　　　傳奇天生一隊　無懼世態盛衰

　　　因依靠　情義互信自居

　　　但求說說笑笑　真髮假髮中暢聚

　　　相處間　仍像當年有趣

A2 知己細水命裡要長流　不怕歲月會生鏽

渡過幽暗看風光　如今接受

髮色一再退又染　情從未變舊

C2 傳奇天生一隊　無懼世態盛衰

因依靠　情義互信自居

但求說說笑笑　真髮假髮中暢聚

相處間　仍像當年有趣

可貴於　還是一同進退

A1 / B / C1 / A2 / B / C1 / C2

附錄 18 《小青柑》

曲：鍾鎮濤

詞：簡嘉明

唱：溫拿樂隊

A 太多掛慮　不會親自説

就怕講　也不會明瞭

其實　父母如　在泡茶

茶葉用最佳　期望仔女都會乖

還盼你愉快　路縱崎嶇　不會歪

貼心細望　一切的狀況

願每刻　給你護航

遙遙路上　共你細飲細看

B 我將小青柑泡開　茶香撲鼻

我知一天你將　天際高飛

C 杯中清新芬芳似你　滿足微笑

多番叮囑緊張因你　何其重要

回甘也是甜　又再斟　一生都不怨

就算心意必需要猜　成長中關注不變

小青柑不息杯中轉　有我的預算

不休悉心加添沖泡　從來沒變

濃淡全程奉獻　咫尺關顧不怕倦

想你笑臉如茶熱暖

這個世上　因你都熱暖

（只有我在　一世一生　愛你都不變）

A / B / C / B / C

附錄 19 《真愛配方》

曲：Johnny Yim
詞：簡嘉明
唱：陳展鵬

A1 自道別不知不覺到天光

　　　　默默站窗邊心痛受創

　　　　負傷軀殼　碰壁跌撞

　　　　從不多說　漸慣壓抑強裝

A2 若落淚通通飛快抹乾

　　　　未絕望愛路覓尋哭笑去又往

　　　　能遇着你　尤幸被騙一趟

　　　　今天回頭再看　不知誰曾更怯慌

B1 要看到答案　難怪覺不安

　　　　問號是誤會　緣盡當釋放

　　　　每步記憶承受錯失看風光

　　　　如崖上眺望

　　　　要看到答案　難怪覺驚慌

　　　　沒特別幸運到從沒跌蕩

　　　　誰真心　誰還愛到天荒

B2　　　要看到答案　誰説更恰當

就是沒定義　情路更空曠

約誓最終純屬某天説的謊

難存着寄望

要看到答案　令愛更悽愴

像踏着步伐卻停在對岸

誰甘心　無言慢慢枯乾

靜靜地編寫真愛配方

A1 / A2 / B1 / A2 / B1 / B2

附錄 20 《爸爸放心我出嫁》

曲：姜麗文

詞：姜麗文、簡嘉明

唱：姜麗文

A1　　爸爸　輕鬆說話

　　　　擔憂　通通放下

　　　　爸爸　開心笑吧

　　　　今天　丰姿綽約甜笑出嫁

　　　　爸爸　不必顧慮和我變生疏

　　　　永永遠遠居於我心窩 Oh ～

　　　　爸爸　悉心教導全記清楚

B1　　從今有他輕將我拖　常常照顧太不錯

　　　　肩並肩親暱哼愛歌 Yeah

　　　　無人需要來比較誰寵我多

　　　　唯祈求親友們知道回應祝賀

　　　　用極幸福聲音婚宴唱和（多謝）

A2　　爸爸　親身建立愉快的家

　　　　溫馨　歡欣看着來探你的他

　　　　笑笑說說應該快一家 Oh ～

　　　　爸爸　不必怕和我生疏

　　　　Woo ～ Woo ～ Ah　常常暢快的經過

　　　　Woo ～ Woo ～ Ah　陪環遊世界永不一個

B2　　　從今有他輕將我拖　陪同哭笑太不錯

　　　　肩並肩親暱哼愛歌 Yeah

　　　　無人需要來比較誰寵我多

　　　　唯祈求親友們知道回應祝賀

　　　　用極幸福聲音婚宴唱和（多謝）

A3　　　爸爸　開心聽着愉快的歌

　　　　心聲　通通記錄狂唱 My encore

　　　　跳跳紮紮親戚要觀摩 Oh ～

　　　　爸爸　不必怕長氣囉唆

　　　　Woo ～ Woo ～ Ah　常常暢快的經過

　　　　Woo ～ Woo ～ Ah　陪環遊世界永不一個

C　　　　神聖契約　能叫花開

　　　　無悔答應　不改

A1 / B1 / A2 / B2 / A3 / C / A2

附錄 21 《女生的說話》

曲：小 5

詞：簡嘉明

唱：蘇妙玲

A　　　深宵裡無眠　跟他短信未完

　　　　手機要充電

　　　　真摯的告白

　　　　敢講的　定要自願

　　　　漸漸夜靜就要道別

　　　　不願沉睡　怎算

　　　　當欣賞滿天星輝　小貓進屋給發現

B　　　星夜中　不悶嗎

　　　　抱起貓　跑離家　我不怕

　　　　迷路放慢腳步　我不驚怕

　　　　與貓的對話　透露心思的答話

　　　　有沒有耐性　為我和應

　　　　愉快地對話

　　　　怕黑吧　想清楚什麼需要當面說吧

　　　　只能於手機溝通太差

　　　　貓跟我共對　笑青春太幻化

C　　　長夜平靜不再怕　絕不高聲喧嘩

　　　看看盛放著的鮮花　請給我一紮好嗎

　　　一剎好嗎　片刻的優雅

　　　沿路心意的變化　長街多少分叉

　　　花貓靜靜步入誰家　貓親他不怕

　　　我驚喜之下　説聲你好嗎

A / B / C / A / B / C

書名	我要填詞
作者	簡嘉明
責任編輯	寧礎鋒
書籍設計	伍景熙
出版	三聯書店（香港）有限公司
	香港北角英皇道 499 號北角工業大廈 20 樓
	Joint Publishing (H.K.) Co., Ltd.
	20/F., North Point Industrial Building,
	499 King's Road, North Point, Hong Kong
香港發行	香港聯合書刊物流有限公司
	香港新界荃灣德士古道 220-248 號 16 樓
印刷	美雅印刷製本有限公司
	香港九龍觀塘榮業街 6 號 4 樓 A 室
版次	2024 年 7 月香港第一版第一次印刷
規格	32 開（130mm×190mm）216 面
國際書號	ISBN 978-962-04-5483-7

三聯書店
http://jointpublishing.com

JPBooks.Plus
http://jpbooks.plus